「売る」から、「売れる」へ。
水野学のブランディングデザイン講義

グッドデザインカンパニー代表

水野 学

誠文堂新光社

本書は、2014年9月から2015年1月にかけて、慶應義塾大学湘南藤沢キャンパスにて14回にわたっておこなわれた講義「ブランディングデザイン」のうちの主要な4回をもとに、内容を編集し、書籍用に再構成したものです。
第1講から第3講は2014年中、第4講は2015年に、それぞれ実施された講義がベースになっています。

目次

第1講 なぜ、いいものをつくっても売れないのか？ 10

どんな仕事にもデザインの視点が必要になる 11

デザインを武器としたコンサルティング 14

「売れる」をつくる3つの方法 24

商品が"選ばれづらい"時代 26

ブランドとは"らしさ" 29

アップルは"すべてが"かっこいい 33

第2講 デザインは誰にでも使いこなせる 46

「コントロールできる人」が求められている 39

"美大"にひるむのはなぜか 47

そもそもセンスとはなにか 50

王道、定番を知る 56

「市場のドーナツ化」が起こっている 58

流行を見つける 66

「受け手側」で考える 71

「コンセプト」は「ものをつくるための地図」 75

共通点を探る 79

説明できないデザインはない 86

第3講 ブランディングでここまで変わる 92

世の中をあっと驚かせてはいけない 93

ブランド力がある企業の3条件とは 95

ジョン・C・ジェイ氏が起用された理由 98

経営目線なのか、クリエイティブ目線なのか 105

ブランディングはあくまで手段 108

なにがどう変わったら、もっと魅力的になる? 111

第4講 「売れる魅力」の見つけ方

頼まれてもいない提案

なぜ段ボール箱までデザインしたのか

企業の活動は「目的」と「大義」からはじまる

「大義」は企業活動に幅をもたらす

経営とデザインの距離は近いほうがいい

〝似合う服〟を着せる

「らしさ」は「なか」にある

「完成度」に時間をかける

東京ミッドタウンの「らしさ」 154

東京ミッドタウンは「いい人」 160

宇多田ヒカルさんの「らしさ」を映し出す 169

究極のプレゼンは、プレゼンがいらないこと 176

正しいと思うことほど、慎重に伝える 180

ブランディングはやっぱり見え方のコントロール 193

知りたいのは、データを集めたその先 212

デザインを武器とするために 216

あとがき 224

第1講 なぜ、いいものをつくっても売れないのか？

第1講　なぜ、いいものをつくっても売れないのか？

どんな仕事にもデザインの視点が必要になる

みなさん、こんにちは。グッドデザインカンパニーの水野学です。この慶應義塾大学では特別招聘准教授をつとめていて、2012年から湘南藤沢キャンパス（SFC）で講義をもっています。

きょうからはじまる講義は、「ブランディングデザイン」という名称のとおりデザインをテーマとしていますが、受講しているみなさんのなかには、将来、いわゆるデザイナーになる人はあまりいないかもしれません。

でも、デザインの視点やものの考え方は、これからどんな仕事をするうえでも必要になるはずです。それはなぜなのか。そして、どんなふうに必要になるのか。そこのところをこの講義で知ってもらえたらと思っています。

本題に入る前に、少し自己紹介をさせてもらうと、ぼくは1972年に東京で生まれて、すぐに茅ヶ崎へ引っ越してきて、それからはずっとこのエリアで育ちました。

ところが、小学校5年生のときに交通事故に遭い、それがきっかけでデザインの道を志すことになります。もともと野山を駆けずりまわって遊んでいるような少年だったのだけど、この事故で急に何ヶ月も家でじっとしていなくちゃいけなくなったんです。

しかたなく、プラモデルづくりや工作のようなことばかりしていたら、いつのまにか、ものづくりやデザインみたいなことが好きになっていた。そこからなんとなく、「大人になったらデザインの仕事をしてみたい」と思うようになりました。

その思いのままに、大学は1年浪人して多摩美術大学のグラフィックデザイン科に入りました。身体を動かすのはずっと好きだったので、ラグビー部にも所属して、けっこう熱心に活動していました。

でも、そのときのハードトレーニングや、昔の事故のせいもあって、腰を痛めてしまったんです。すぐに首が痛くなるし、ずっと座っているのがキツくて……。

第1講　なぜ、いいものをつくっても売れないのか？

おかげで卒業していったんはデザイナーとして就職したものの、長時間座っていることができなくて、25歳で辞めることになってしまいました。

会社勤めができないなら、独立するしかないなということで、グッドデザインカンパニーをつくったのが、1998年。有名なデザイン会社で長く下積みをして、いろんな経験を積んだわけでもなく、カリスマ的なデザイナーの下でずっと学んできたわけでもなく、文字どおり、"パンツ一丁"でゼロから自分でやってきました。

この講義では、そんななかで学んだこと、感じたことをみなさんにお伝えするつもりです。デザイン以外のところでも、なにかしら参考になることがあったらいいなと思っています。

13

デザインを武器としたコンサルティング

そんなぼくが、これまでどんな仕事をしてきたか。

たとえば、わかりやすいところだと、携帯電話でクレジット決済ができる「iD」というNTTドコモのサービスや、三井不動産が開発した「東京ミッドタウン」のブランディングにかかわったりしています。

あるいは、2016年に創業300年を迎える奈良の老舗工芸メーカー「中川政七商店」や、「TENERITA（テネリータ）」というオーガニックコットンブランドなどのブランディングを手がけたりもしています。

そのいっぽうで、首都高速道路「東京スマートドライバー」や宇多田ヒカルさんのアルバムのアートディレクションをしたり、熊本県「くまモン」のキャラクターデザインをしたり、雑誌『VERY』とコラボレーションして子ども乗せつき自転車（子ども用シートを追加し、2人または3人で乗れるようにした自転車）の商品開発にかかわったり……。

第1講　なぜ、いいものをつくっても売れないのか？

最近は海外の仕事も増えていて、台湾のセブンイレブンが扱うプライベートブランド商品のパッケージのリニューアルを数年にわたり手がけたりもしました。

こうしてみてもわかるのですが、ぼくはいま、とても幅広い仕事をさせていただいています。

内容は大きく2つに分類できて、柱のひとつはデザインです。広告やロゴマーク、商品パッケージをはじめとしたグラフィックデザインや、商品そのもののデザイン、店舗の空間のデザインなど。もともとデザイナーですから、当たり前といえば、当たり前なのですが。

でも、もうひとつの柱が、じつはちょっと変わっています。企業のコンサルティングです。どうしたら売り上げが上がるかというようなビジネス上の課題や経営上の課題を、デザインの視点から解決するお手伝いをしているんです。

コンサルティングといえば、ふつうは経営や事業に関する理論を武器とするイメージがありますから、ちょっと違和感があるかもしれないけれど、ぼくの

15

NTTドコモ「iD」

16

第1講　なぜ、いいものをつくっても売れないのか？

東京ミッドタウン

中川政七商店

第1講　なぜ、いいものをつくっても売れないのか？

TENERITA

熊本県公式キャラクター「くまモン」©2010 熊本県くまモン

第1講　なぜ、いいものをつくっても売れないのか？

首都高速道路「東京スマートドライバー」

台湾セブンイレブン「7-SELECT」

第1講　なぜ、いいものをつくっても売れないのか？

場合は、その武器がデザインやクリエイティブだということ。

詳しくは、これからの講義を通じて説明していきますが、デザインの力を使ってブランドの力を引き出し、商品を「売る」のではなく「売れる」ように仕向けるのが、コンサルタントとしてのぼくの仕事です。

じつはこの考え方こそが、講義のテーマとなっている「ブランディングデザイン」なんです。もちろん特定の業界や、一部の企業だけにあてはまる話じゃありません。みなさんが今後、どんな仕事についたとしても、売り上げを伸ばしたり、知名度を上げたり、イメージをアップさせたりする必要性は、かならずついてまわります。

いま注目されている地方創生の現場や行政の現場はもちろん、NPOでも、そこは同じです。利益を追求していなくても、自分たちがやっている活動の内容や、自分たちの考え方などをきちんと世の中に伝えなくてはいけません。モノの売り買いではなくとも、広い意味で「売れる」ことをめざす必要があるはずです。

「売れる」をつくる3つの方法

　もちろん、「売れる」ために必要なのはブランドだけではないとは思います。
　ぼくのこれまでの経験からいうと、「売れる」をつくるためには、いくつか方法があります。
　そのひとつは「発明する」ことです。iPodがはじめて世の中に出たときみたいに、商品自体がまったく新しい価値を備えていたら、それだけで「売れる」可能性があります。そういうものをつくる。
　といっても、まったくゼロから新しいものをつくる必要はないんです。なにかとなにかを足したものでもいいし、かけ合わせたものでもいいんです。つまり、すでにあるものの組み合わせで新しいものをつくればいい。
　まあ、そうはいっても、やっぱり世の中に「発明だ」と思われるようなものを生み出すのは、かんたんではありませんが……。
　「売れる」をつくる方法の2つめは、「ブームをつくる」こと。世の中で話題に

第1講　なぜ、いいものをつくっても売れないのか？

なるように仕向けてブームを起こすんです。

これをやろうとしているのは、広告キャンペーンですね。メディアを使って、大々的に広告を打てば、世の中で話題になります。そうすれば「売れる」ようになる。逆にいえば、ブームをつくれないような広告は、あまり意味がないということかもしれません。

「発明する」と「ブームをつくる」。少し前までなら、この2つの方法だけでも「売れる」ように仕向けていくことが、十分にできていました。でも、このところちょっと状況がちがってきています。

というのも、いまの時代は、機能やスペックだけでは、商品に差がつきにくくなってきているんです。生活の不便を改善するような基本的な商品は、もうだいたい "発明" しつくされているし、技術も成熟しているから、どこの企業の商品もあるレベル以上の品質を担保できています。

価格競争もほぼやりつくされているといっていいでしょうね。機能やスペックでちがいを出そうとしても、もはや買う側からすれば、よく見なければわか

25

商品が"選ばれづらい"時代

歴史をひも解いてもう少し詳しく説明すると、戦後、1950年代後半に高度経済成長期がはじまったころ、日本の家庭では「テレビ、冷蔵庫、洗濯機」が"三種の神器"と呼ばれていました。

それが60年代になると「カラーテレビ、自動車、クーラー」となって、今度は"新・三種の神器"と呼ばれるようになった。

こういう時代は、まだまだ生活のなかにも不便がたくさんあったし、技術もどんどん発展していくわけですから、新商品はどれも少なからず「発明」の要素を含んでいました。だから、出せば売れる、とまではいわないけれど、新しい商品をつくれば、よっぽどのことがない限り、他社の商品と変わらないような差しかつくれません。

それでも、と、無理やり大きな差をつくろうとすると、今度は誰もほしがらないような、おかしな商品をつくることになってしまいます。

品は消費者に必要だと思ってもらいやすかったんです。

それからさらに機能も充実し、価格がこなれて、経済成長も進んで、生活の不便をなくすような商品が全国の家庭に行きわたります。すると、今度は「○○社のテレビがほしい」「△△社のクルマがほしい」というように、消費者の気持ちが変わってきました。

どの商品もあるレベル以上の機能やスペックを備えていますから、どこの企業のものであるかが問われるようになった。これは当然の消費者心理ですね。

日本のこうした風潮の火つけ役は、NEC（日本電気）だったといわれていますが、企業がロゴマークにこだわったり、企業広告をはじめたり、メセナ活動（文化、芸術の支援）に力を入れたりして、「他社とはちがう」ことを強調しはじめました。

いわゆるイメージアップ戦略です。とくにバブル期には、多くの企業がCI（Corporate Identity＝コーポレートアイデンティティ）計画を重視したことから、「CIブーム」と呼ばれたりもしました。

そうやって、ブランドのようなものがようやく意識されはじめたところで、あることが起こりました。"バブル崩壊"です。

90年代はじめのことですが、以来20年にわたって日本経済は低迷し、企業はせっかく意識しはじめた個性を二の次にして、業務の効率化を最優先に考えるようになり、デフレも進んで、商品の低価格化が起こりました。

さらにはグローバル化の進行や、ITの登場によって情報がものすごいスピードで流通するようになったことで、競争相手が国内だけでなく世界にまで広がった。要するに、安くてすぐれた商品は、いまや山のようにあるわけです。

まさに飽和状態。逆にいえば、消費者はもはや、機能やスペックで商品を選ぶのが難しいんですよ。どれもほどほどにすぐれていて、差がないんですから。

日本にはまだ「いいものをつくれば売れるはずだ」という"ものづくり信仰"が根強くありますが、たしかに「いいもの」をつくるのは大切なのだけど、それだけを頼りにしていると、いまは選んでもらいづらいんです。

28

第1講　なぜ、いいものをつくっても売れないのか？

ブランドとは"らしさ"

前置きがずいぶん長くなったけど、そういう時代ですから、いま「売れる」ようにするには、「ブランドをつくる」ことが大切なんです。

たとえば、腕時計。時間がわかるという基本的な機能は、100円ショップで売っている商品でも備えています。でも、だからといって、ロレックスが売れないわけじゃない。

それはなぜかというと、ブランド力があるからです。使っている素材が高価だとかということもあるのだけど、ブランドの力が、そのコスト差をはるかに超えた価値を生み出しています。

じゃあ、そんな力をもつ「ブランド」とは、いったいなんなのか。

『広辞苑』を引くと、まず出てくるのが「焼き印」です。ブランドとはもともと、牛などの家畜に捺した「焼き印」を意味しました。放牧している牛がとなりの農場の牛と混じってしまったり、品評会などでわからなくなったりしないよ

うに、自分の農場の名前を捺したりして目印をつけた。それが語源です。

そして、つぎに出てくるのが「商標、銘柄」。つづいて、「名のとおった銘柄」。

要するに、ブランドとは、そのものがもつ個性や特徴、もち味を表現しているものなんです。これらを引っくるめて、ぼくは、「ブランドとは"らしさ"である」と考えています。

ある商品を見たとき、「あの企業らしいな」と思ったりすることがありますよね。あるいは逆に「あの企業らしくないな」と思うこともある。その「らしさ」。みなさんの頭のなかにある企業や商品に対するイメージといってもいいかもしれませんが、でも、お化粧をしてでっちあげた見栄えのよさじゃない。ブランドというと、いわゆる高級ブランドのようなものをイメージする人もいるかもしれないけれど、かならずしもそういうものだけを意味しているわけでもない。もっと根本的な部分の話で、その企業や商品が本来もっている思いや志を含めた特有の魅力のようなものです。

それがはっきりと伝わるから、消費者は「あの企業のものなら」「あのブラン

第1講 なぜ、いいものをつくっても売れないのか？

ドなら」と共感して、商品を買おうとしてくれるんです。

そのイメージはどうやって構築されるのかというと、たとえるなら、河原で石を積み上げていくような感じだとぼくは考えています。1個の大きな石じゃなく、小さな石が微妙なバランスでいくつも集積されて、ひとつの山をつくっていく。ブランドはそうやって成立しています。

石のひとつひとつはなにかというと、商品そのものであったり、パッケージデザインであったり、広告であったり、店舗の空間デザインであったりといった、その企業のアウトプットです。企業が発信するアウトプットが、ブランドをかたちづくっているんです。

だから、ブランドをつくろうと思ったら、その企業や商品について「目に見え、耳に聞こえ、身体で感じる、すべてのもののデザインをきちんとする」必要があります。

もう少しかみくだくと、こういうことです。

「ブランドとは、見え方のコントロールである」

せっかく志の高い理念を掲げても、それを説明するウェブサイトのデザインが品位を疑うようなものだったら、理解してもらえるはずがありませんよね。あるいは、生産現場の清潔さが問われる商品をつくっている企業の経営者が、だらしない服装でテレビの取材に応えていたら、商品に疑いをもたれてしまうことすらあるかもしれない。

まあ、ぼくはスタイリストではないので社長の日々のファッションコーディネートまではしませんが、でも、もしぼくがブランディングにかかわっている企業にそういうことがあったら、専門家の手を借りてでも、なんとかします。

要するに、世の中から見えるあらゆるものを、その企業にとって理想的な状態になるようにコントロールする。それが、「ブランドをつくる」ということなんです。

アップルは"すべてが"かっこいい

この「見え方のコントロール」が、もっともうまくいっている企業のひとつはアップルでしょうね。

アップルが成功した理由は、すでにいろんなところでたくさん語られています。タブレットというデバイスのジャンルをつくったとか、音楽の楽しみ方を変えたとか。

でも、ぼくは「商品がかっこいい」ということも、じつはかなり大きなことなんじゃないかなと思っています。

この教室を見まわしてみても、iPhoneをもっている人の割合はすごく多いですよね。PCもMacを使っている人が圧倒的に多い。

アップルの商品は同じジャンルのなかで比べても安いわけではないし、スペックだけを見れば、ほかの企業からもっと手ごろな価格で高スペックなものも出ています。

なのに、なぜアップルは、ここまで人気が出たのか。やっぱりそれは、「商品がかっこいい」からだと思うんですよ。

もっというと、本当はかっこいいのは商品だけじゃないんです。ニューヨークや銀座にあるアップルストアの建物もかっこいいし、ウェブサイトもかっこいい。商品の梱包の仕方もかっこいい。すべてがかっこいいから、新しい商品が出るときにも、まだ見ないうちから「かっこいいものが発売されるに決まっている」とまで思ってしまう。

見え方がきちんとコントロールできているおかげで、「美意識の高さ」や「クリエイティブへのこだわり」というアップルのイメージが、消費者にちゃんと伝わっているんです。

ほかに、近年、デザインによってブランド力を高めている企業といえば、ダイソンもそうでしょう。

世界ではじめてサイクロン式の掃除機を開発したことで知られていますが、当初は国際産業デザイン見本市で賞を獲得したりしたものの、主要なメーカー

第1講　なぜ、いいものをつくっても売れないのか？

アップルストア（ニューヨーク・五番街）©Apple

にそれが受け入れられず、やむなく自分たちで製造・販売をはじめたのだそうです。そういう経緯もあってダイソンの技術が注目されがちなのだけど、じつはデザインを使ったプレゼンテーションの仕方も、すごくすぐれています。

たとえば、掃除機のサイクロンの部分は、壁面が透明になっていて、なかの様子が見えるようになっていますよね。あれは機能性からああしているわけじゃなくて、あえてそうやって商品が備えている技術の高さを見せているんです。ぼくらはそれを見せられているから、「技術のダイソン」だと感じているところが少なくない。そうやって伝わるイメージをコントロールしている。

ちなみに、デザイン、デザインといってきましたが、デザインには「機能デザイン」と「装飾デザイン」の2種類あるというのがぼくの考え方です。文字どおり、機能のためにデザインしているものと、装飾のためにデザインしているものとのちがいで、いまお話ししたダイソンの掃除機のサイクロンの部分だと、なかの構造は「機能デザイン」だけど、透明になっているところは「装飾デザイン」。

第1講　なぜ、いいものをつくっても売れないのか？

ダイソン DC48 タービンヘッド ©Dyson

だって、透明にする必要性はないわけですから。意図的に「なかを見せる」という"装飾"をしているわけです。

ぼくの経験からいうと、デザインの使い方をまちがえるときはだいたい、この「機能デザイン」と「装飾デザイン」の2つを混同していることが多い。

たとえば、みなさんが学習塾に勤めたとして、生徒募集のチラシをつくろうとするときに、「どんな色にしようか」なんて話を真っ先にしているようでは、まずいいチラシにはなりません。なぜなら、論点がぼやけているから。

やっぱりチラシにも、伝えたいことを伝わりやすくする「機能デザイン」と、魅力的に見せる「装飾デザイン」の両方があります。その2つはきちんと分けて考えないと、とても美しいのだけど伝えたいことが伝わらないものになったり、伝えたいことはわかるのだけど魅力がないものになったりして、"機能"するものになりづらいんです。

実際のところでいうと、それ以前に、「伝えるべきことはなにか」という情報の整理をする必要もあるのですが……。要は、いちばん伝えたいことはこれ、2

第1講 なぜ、いいものをつくっても売れないのか？

番めはこれ、と最初に情報を整理して編集したうえで、つぎに、それがよく伝わるデザインはなんだろうと機能の部分を考える。それらができてから、魅力的に見える装飾の部分を考えていくんです。

「コントロールできる人」が求められている

話が横道にそれましたが、いまという時代にモノが「売れる」ようにするにはブランドをつくることが大切で、そのためには「見え方のコントロール」が必要だ、ということはわかってもらえたんじゃないかと思います。

としたら、やっぱり、そこには「コントロールできる人」が必要です。デザインを含めてクリエイティブのよしあしを判断できる人。いまビジネスの世界では、そういう人材がすごく求められています。

ぼくがコンサルタントとしてかかわっているのもまさにこの部分で、いまはどこの企業に行ってもだいたい社長と直接話すことになります。トップとのや

りとりのなかで、コンセプトはこういう方向で行こう、商品のデザインはこうしよう、広告を打つならどこどこの広告代理店をパートナーにしようと決めていくことが多い。そのくらい、デザインが重要だ、ブランディングが重要だと、みんな気づきはじめているんです。

職種でいえば、ビジュアルを管理するという意味ではデザイナーでもある。だけど、それらを引っくるめてクリエイティブ全般を判断することを考えれば、クリエイティブディレクターでしょうか。

ただし、あくまでブランドをつくり上げていくことが目的ですから、ただクリエイティブのことをよくわかっているだけでなく、社会的な視野に立ってブランド戦略を立てられることが求められるのですが……。

じつをいうと、ここでいっている意味でのクリエイティブディレクターというう役職の席、クリエイティブコンサルタントといい換えてもいいかもしれませんが、この席が、いまずいぶんと空いているんです。ぼくの肌感覚でいうと、全

40

第1講　なぜ、いいものをつくっても売れないのか？

部の席のうちのまだ1パーセントくらいしか埋まっていないんじゃないかと思いますね。いろんなところで、いろんな企業が、こんなにも必要としているのにもかかわらず、です。

なぜ、そんなことになっているのかというと、世の中にまだ、デザインの領域に対する偏見や思い込みがあるからだとぼくはみています。デザインやアートは、才能や感性の世界だから自分にはわからないと、みんな勝手に決めつけてしまっている。

美大を出たような、いわゆるクリエイティブ系の人がやることで、東大とか京大とか、慶應とか早稲田とか、そういう大学を出た人がかかわるべきことじゃないと勝手に思っているんです。

でも、本当はそんなことはないんですよ。そういう変な思い込みを、ぼくは「センスコンプレックス」とか「デザインコンプレックス」とかと呼んでいるのですが、そんなもの感じる必要なんてないんです。

ぼくは『センスは知識からはじまる』（朝日新聞出版刊）という本を書いても

いるのだけど、「自分には関係がないから」といって、多くの人が勝手に遠ざけているセンスというものは、けっしてもって生まれた才能や、なんとなくの感性なんかじゃない。努力すれば、身につけられるものなんです。

ですから、この講義を聞いているみなさんだって、この先、社会に出て、クリエイティブディレクターとしてブランディングに取り組むこともできますし、デザインを武器としてブランドを自分でつくる経営者になることだってできます。おそらく、それをもっともうまく体現していたのが、アップルをつくったあのスティーブ・ジョブズでしょうね。

とにかく、デザインは「わかる人にだけわかるもの」じゃないんですよ。そんなコンプレックスの外し方も含めて、次回の講義では「センス」について詳しく説明します。

42

第1講　なぜ、いいものをつくっても売れないのか？

〈著者関連制作物クレジット〉
P16　　NTTドコモ「iD」2006年/ロゴ、ネーミング、交通広告　CD・AD：水野学　D：good design company
　　　　ネーミング：曽原剛　CD・C：友原琢也　C：太田恵美　PH（掲出撮影）：杉田知洋江、片村文人
P17　　東京ミッドタウンマネジメント/交通広告、館内広告
　　　　CD・AD：水野学　D：good design company　　PR：水野由紀子、井上喜美子
　　　　「MIDTOWN DESIGN TOUCH 2008」2008年（1段目左）C：渡辺潤平
　　　　「OPEN THE PARK 2009」2009年（1段目右）C：蛭田瑞穂
　　　　「MIDTOWN BLOSSOM 2009」2009年（2段目）
　　　　PH：藤井保　C：蛭田瑞穂　ST：ソニアパーク　HM：加茂克也　A：市田喜一
　　　　「MIDTOWN♡SUMMER 2009」2009年（3段目左）PH：瀧本幹也　C：渡辺潤平
　　　　「MIDTOWN♡SUMMER 2010」2010年（3段目右）PH：瀧本幹也　C：蛭田瑞穂
　　　　「TOKYO MIDTOWN 5th ANNIVERSARY」2012年（4段目左）C：蛭田瑞穂
　　　　「MIDTOWN♡SUMMER 2013」2013年（4段目右）C：蛭田瑞穂
P18　　中川政七商店「中川政七商店 ラクエ四条烏丸店」2010年/店舗デザイン
　　　　CD・AD：水野学　店舗設計：服部滋樹
P19　　興和「TENERITA」2014年/ロゴ、ロゴマーク、ショッピングバッグ、商品ディレクション
　　　　CD・AD：水野学　D：good design company　　PH（商品撮影）：鈴木陽介（下4枚）
P20　　熊本県公式キャラクター「くまモン」2010年/企画提案、ネーミング、デザイン
　　　　AD：水野学　PH：首藤栄作
P21　　首都高速道路「東京スマートドライバー」2007年/ロゴ、交通広告、グッズ等
　　　　CD：小山薫堂　CD・C：嶋浩一郎　AD：水野学　D：good design company
　　　　C：渡辺潤平、小樂元　PR：山名清隆、軽部政治　企画：萩尾友樹、内田真哉、大地本夏、森川俊
P22　　統一超商東京マーケティング 台湾セブンイレブン「7-SELECT」2010年/パッケージ
　　　　CD：水野学　D：good design company　PH：大手仁志　PR：水野由紀子、井上喜美子

※略号の意味は次のとおり（第2講以下も同様）CD＝クリエイティブディレクター、AD＝アートディレクター、D＝デザイナー
C＝コピーライター、PR＝プロデューサー、PH＝フォトグラファー、ST＝スタイリスト、HM＝ヘアメイク、A＝美術

第2講　デザインは誰にでも使いこなせる

"美大"にひるむのはなぜか

仕事柄、ぼくはいろんな経営者と話をします。

でも、すごく頭のいい、切れ者といわれるような経営者でも、デザインの話になると口を閉ざしてしまう人が少なくありません。そこに話がおよぶと、急に自分の意見をはっきりといわなくなるんです。不思議ですよね。

同じことは、学生のときも感じていました。

学生時代、ぼくはバックパックを背負っていろんな国を貧乏旅行していたのだけど、ヨーロッパなどでドミトリーと呼ばれている相部屋の安宿で日本人同士何人かがいっしょになると、すごく話が盛り上がります。

どこの国に行ったとか、あそこはよかったとか……。

で、そういう話がひととおり終わると、今度はお互いの身の上の話になるんです。いまなにをしているんですか、学生です、みたいに。

そこからは探り合いです。ちょっといやな時間ですよね(笑)。

「早稲田大学です」「おぉ〜」「慶應です」「おぉ〜」「東大です」「あぁ……(終了!)」みたいな。

そういうときに、ぼくの番になって「多摩美です」と答えると、みんなが「えーっ、美大!? すごい!」といったきり、固まってしまうんです。それからちょっと間があいて、ぎこちなく話題が変わっていく。

たしかに「東大」と答えられても話は終わるんだけど、あきらかにそれとは反応がちがうんですよ。なんだろう、とは思いましたが、そのころは、なぜだかよくわかりませんでした。

でも、いまはわかります。みんな大学受験を考えたときに、美術という学問を「自分に関係ないもの」として捨ててしまっているので、自分にはよくわからない分野の人だと思われたんでしょうね。たしかに美大を受けないかぎり、大学受験には必要のない科目だし、社会に出て企業に勤めても必要ない、とずっと思われてきたものです。

裏を返せば、美大でやるようなこと、つまりはアートやデザインは、「わかる

48

第2講　デザインは誰にでも使いこなせる

人にだけわかるもの」なんだと、そこで刷り込みがなされてしまっている。冒頭にお話しした経営者も含めて、美術やデザインは「自分には関係のないもので、自分にはわからないと思い込んでいるんです。

だから、たとえば、企業の担当者と打ち合わせをしていても、デザイン案を見せて「これがいいと思うんですけど」と問いかけると、ぼくよりずっと年上でいろんな実績を残している方でも、意見をいう前に「私にはセンスがないのでわかりませんが……」と、かならずといっていいほどエクスキューズの言葉が入ります。なんだか、意見をいっちゃいけないことのように思っているんです。

ぼくはこれ、「センスコンプレックス」とか「デザインコンプレックス」とかって呼んでいるのだけど、そういうものがあると適切にデザインが使えないし、うまく活かすこともできません。

デザイナーから「これがいいんですよ。説明はできませんけど、センスの問題ですから」なんていわれて、なんだかモヤモヤしたまま、「あ、そうなんだ。じゃあ……」と受け入れてしまい、結局、うまくいかなかった、なんてことになりか

ねない。まあ、そういう話の通し方をするデザイナーのほうにも、問題があると思いますが。

前回の講義でもお話ししたように、もう「デザインはわからない」では通用しない時代になりつつあります。

ビジネスの世界では、かつてないほどデザインが重要になってきていますから、デザインをうまく使いこなせるようになるためにも、こういう「センスコンプレックス」や「デザインコンプレックス」から、はやく自由にならなくちゃいけない。

前置きが長くなりましたが、今回はそのために必要な考え方について説明していきます。

そもそもセンスとはなにか

まず、そもそものお話からはじめましょうか。

さっきから「センス」という言葉をくり返してきましたが、センスとはいったい、なんなのでしょうか。

ぼくらは小学校、中学校、高校と、図画工作や美術の授業を受けてきましたが、センスについては教わっていませんよね。

ちなみに、社会に出てからすごく大事なのに、学校で習わないものが2つあるなとぼくは思っていて、それは「センス」と「段取り」なんです。段取りも、すごく大事。

たとえば、「きょう締め切り」の仕事と「明日締め切り」の仕事があったとして、「明日締め切り」のほうからはじめて、もしそれにてこずってしまったら、「きょう締め切り」のほうが間に合わなくなります。

だから、こういうときは「きょう締め切り」のほうから手をつける。当たり前すぎる段取りだけど、本当はこういうことも学校で教えたらいいのに、と思う。

それと同じように、学校で教わる機会があったらいいのにな、と思うのがセンスです。センスも、とくにいまの時代は、社会に出てからずっとつきまとって

51

きますから。
問題は、そこでセンスをどう定義するか、です。
これについては、ぼくなりに時間をかけて研究してきたのだけど……、世の中で語られるときには、だいたいセンスには「いい」「わるい」という言葉がついてまわりますよね。「きみはセンスがいいね」とか、「あいつ、服のセンス、わるいよな」とか。
ぼくはまずここに疑問を感じました。センスって、「いい」「わるい」で語れるものなんだろうか、と。
たとえば、あるミュージシャンの音楽を、ぼくの友だちは大好きだという。でも、ぼくはそのミュージシャンの音楽をそんなにいいとは思っていない。こういうとき、そのミュージシャンの音楽は、センスが「いい」のか、「わるい」のか。
きっとぼくのその友だちに訊けば、センスが「いい」と答えるでしょう。でも、ぼくはというと、センスが「わるい」と答える。

52

第2講　デザインは誰にでも使いこなせる

つまり、客観的に「いい」「わるい」と決められるものじゃない。センスは「いい」「わるい」で語れるものじゃないんです。

じゃあ、センスって、いったいなんなのか。

不思議に思って、さらにぼくは考えてみました。そうやってたどり着いたのが、つぎの結論です。

「センスとは、集積した知識をもとに最適化する能力である」

どういうことかというと、ぼくらはなにかを選んだり、決めたりするときに、生まれもった才能を頼りにしているわけじゃなく、自分がそれまで蓄積してきた知識をもとに、最適化をはかっているんじゃないか、ということ。

具体的にいうと、「あの人はおしゃれだ」といわれるような人は、そもそもファッションについて、豊富な知識をもっているんです。

それをもとに、TPOとか、体型とか、いろんな条件をふまえて、最適化して

いる。それがセンスというものなんじゃないか。

絵を描くことだって同じです。うちの子どもはいま6歳なのだけど、「キリンを描いてみて」というと、黄色い身体に黒色や茶色の斑点がついた"キリンっぽい"動物の絵を描きます。まあ、実際のキリンは、身体がクレヨンの黄色とはほど遠い色をしているし、模様も斑点じゃなくて網目なのだけど、一応は「キリンを描いた」とわかる。

なぜその絵が描けたのかというと、それは彼が知識として、キリンの特徴を知っているからですよね。それを自分なりに最適化している。いまぼくがいった意味でのセンスを発揮しているんです。

ここにもっとキリンについての詳しい知識が加われば、絵も変わるはずです。実際の身体の色や模様、細部のかたちを精確に把握できれば、絵のレベルはもっと上がります。

このことからもわかるように、もしセンスを身につけたいと思うのなら、まず知識を積み重ねることです。

54

第2講 デザインは誰にでも使いこなせる

逆にいえば、センスは努力すれば身につけることができる、ということ。けっして生まれもっての才能なんかじゃなく、ほぼ後天的なものだと、ぼくは思います。

もちろん、育った環境のなかで、特定のものについての知識が自然に積み重ねられることもあるでしょうから、そういう意味では、かなり"生まれつき"に近いところはあるでしょうが。

たとえば、お父さんがすごく映画好きで、子どものころから映画ばかりを見て育ったら、当然、映画に関する知識が蓄積されます。そういう人に映画をすすめてもらうと、きっとあまりハズレはないはず。まわりからは、それこそ「あの人は映画のセンスがいい」なんていわれるかもしれない。

でも、やっぱりそれは後天的に身についた能力です。先天的なものがあったとしても、ほんの少しだけ。ふりかけみたいなものだと思うんですよ。

「天才は99パーセントの努力と1パーセントのひらめき」というけど、それと同じようなものじゃないかなと思いますね。

王道、定番を知る

もちろん、ぼくだって例外じゃありません。職業柄、生まれもった才能で勝負しているとよく思われるのだけど、さっき説明したみたいに、やっぱり後天的に蓄積した知識を活かして仕事をしています。

デザインという領域でセンスを発揮する、つまり「集積したデザインの知識をもとに最適化」しているんです。

じゃあ、そのセンスをどうやって磨けばいいのか。これには3つの方法があると、ぼくは考えています。

ひとつは「王道、定番を知る」こと。
2つめは「流行を見つける」こと。
3つめは「共通点を見つける」こと。

第２講　デザインは誰にでも使いこなせる

センスを身につけたいものに関する情報にたくさん触れて、片っぱしから知識にしていければいいのだけど、人間はコンピュータじゃありませんから、やみくもに知識をたくわえるのは難しいですよね。

だから、書物を読んだり、資料を読んだり、インターネットで情報を調べていったりするときに、あるテーマをもってそれらを見るようにするんです。

そのテーマが、この３つ。こういう目で見ていくと、引っかかりができますから、知識をたくわえやすいだけじゃなく、知識の整理もできます。まさに一石二鳥です。

順にひとつずつ説明しましょう。まずひとつめの「王道、定番を知る」から。

ぼくの仕事の場合は、案件ごとに企業や商品がちがいますし、業界やマーケットの事情もちがいますから、実際に新しいプロジェクトがはじまるたびに毎回、そこでの「王道、定番」がなんなのかを探っています。

そのときにとくに気をつけているのは、できるだけ客観的でいること。

文献や資料など、いろんなものを調べて、たくさんのものを見ていきながら、

多くの人が「これは王道だな、定番だな」と感じるようなものはなにか、と見きわめていくんです。

というのも、「王道、定番」を見つけられれば、基準が見えてくるんですよ。そこでの「ふつう」、つまりはゼロのポイントがわかるから、逆に奇抜なものや変わったものもわかるようになる。

そのジャンルにおける、いろんなものの"ポジションづけ"ができるようになります。

「市場のドーナツ化」が起こっている

じつはこうして、王道や定番を探りつづけてくるなかで、わかってきたことがあります。それは「差別化」の弊害です。

競合商品が並ぶなかで、まったく同じ商品を出すわけにはいきませんから、たしかに差別化を考えるのは大事なことです。でも、差別化をはかるとなると、

58

なぜだかみんな「とにかく世の中にまだないものをつくらなくてはいけない」と考えるんですよね。

このあたりの詳しい話は次回の講義でもしますが、かんたんにいうと、その結果、商品に消費者が求めていないような妙なスイッチをつけたり、奇妙なデザインを施したりして、おかしなものをつくってしまいがちになるんです。

もちろん、そんな商品は求められていないわけだから、いい結果にはなりません。「モノが売れない」とずっといわれている背景には、こういう勘ちがいもひそんでいるんです。

しかも、これは一部の企業だけにあてはまる特殊な話ではなく、わりとビジネス全般にわたって見られる傾向です。そういう状態が、おそらくもう20年以上もつづいている。

すると、どういうことが起こるか。

消費者が本当にほしいと思っている「どまんなかの部分」に、商品がなくなっているんですよ。市場のまんなかのポジションが空白になっているんです。ぼ

くはこれを「市場のドーナツ化」と呼んでいます。

そのことに気づいて、ぼくらは自分たちでその"空白"に入る商品を提供することにしました。それが、ぼくのクライアントでもある中川政七商店の中川淳さんと、プロダクトデザイナーの鈴木啓太さんと3人ではじめた「THE」というプロジェクト。英語の冠詞の「ザ」です。

「ザ・○○」というとき、それは「王道」とか「定番」を意味しますよね。このプロジェクトのコンセプトもそうで、さまざまなカテゴリの「王道、定番」と呼べるような商品を取り扱っています。

品目は、グラスとか、シャツとか、ぼくらの身のまわりにある日常品ばかりなのだけど、それぞれが「THE GLASS」「THE SHIRTS」と呼べるものになるように、自分たちで商品開発にも取り組んでいるんです。それを「THE SHOP」という名称のお店で販売しています。

きょうぼくは、そのうちの「THE SHIRTS」を着ているのだけど、見た目はいたってふつうでしょう？

第2講 デザインは誰にでも使いこなせる

でも、これはコム・デ・ギャルソンから独立したパタンナーさんにお願いして、いろいろと細かな調整を施しているんです。「THE」と呼べるように。襟はモードとコンサバティブのあいだで、ちょうどいい感じになるような立ち方と大きさにしてもらっていて、アームホールも少し細身にして、きれいに見えるようになっています。

機能面も、もちろん工夫しています。ボタンの着脱のしやすさを考えて、通常はジャケットに用いられる「鳩目型」という、下部に丸い穴があるボタンホールを採用していますし、ボタンの取りつけも、少しだけ傾きがつく「鳥足づけ」という方式にしています。

また、ボタンの下にグルグルと糸を巻く「寝巻き」は、機械で加工するとほつれやすいので、あえてひとつひとつ、手作業でおこなってもいます。

もちろんブランドのロゴタイプにも、ちゃんと「これはTHEだ」と思えるような書体を選んでいます。

プロのデザイナーならたいていは知っている有名な書体で「トラジャン」。

THE「THE GLASS」

第2講　デザインは誰にでも使いこなせる

THE「THE SHIRTS」

「THE SHOP」(上、KITTE内)と「THE CORNER@ISETAN」(下、東京ミッドタウン ISETAN SALONE内)

64

第2講　デザインは誰にでも使いこなせる

ローマ帝国の五賢帝のひとりとして知られる、トラヤヌス帝の時代の石碑に刻まれていた文字をモチーフにした書体です。

なぜこの書体が「THE」なのかというと、わかっているなかでいちばん最初に書体というものを意識して書かれたのは、トラヤヌス帝の石碑だといわれているんです。世界中の書体の原点がそこにあるといっても過言じゃない。文字どおり、書体の王道なんです。

この「THE」のプロジェクトでぼくらは、差別化に明け暮れる世の中にアンチテーゼを示すとともに「基準値」づくりができたらなと思っています。ジーンズにおけるリーバイス５０１みたいに、ゼロポイントを導き出して示したい。

さっきもいったように、そうやって基準がわかるからこそ、ちがいとか、幅とかというものが見えてくるわけですから。

65

流行を見つける

つづいて、センスを向上させる方法の2つめ、「流行を見つける」。かんたんにいうと「王道、定番」の逆です。そのとき流行っているものについての知識をたくわえる。

そのためには、雑誌なんかを手がかりにしながら、ふだんからこまめにいろんなものをチェックしておくようにするといいと思います。

ただし、流行の多くは一過性のものですが、すべて「王道、定番」の真逆に位置するものかというと、厳密にはそうとはいえません。流行のなかには、その後の定番になっていくものも含まれていますし、時代とともにそのジャンルの定番が交代してしまうこともあります。

たとえば、昔なら電話の定番は黒電話でしたが、いまはスマートフォンですよね。そんな「王道、定番」の移り変わりも含めて、流行をつかんでいく。

個別の案件に取り組むために、流行の傾向を把握する必要があるときは、こ

第２講　デザインは誰にでも使いこなせる

れから開発したり、デザインしたりしようとしている商品について、関係する資料を大量に集めてきて読み込むといいでしょうね。あるいは、実際にそれを使うであろう人たちの声をたくさん聞いてみてもいいと思います。

ただ、"声を聞く"ときに大切なのは、数値で集計するような、いわゆる定量的な調査ではなく、ひとりひとりの意見や感想がちゃんと見えてくるような聞き方をすること。そうすれば、そこからいまの流行の傾向がより具体的に見てきますし、背後にある「人々が求めているもの」「人々の思いや気持ち」も見えてきます。

ぼくがかかわったところでいえば、30代ママ向け雑誌の『VERY』と自転車メーカーがコラボレーションした子ども乗せ自転車の商品開発は、そういうプロセスから流行を導き出したプロジェクトでした。

といっても、『VERY』は、"ドクチョー"といって、読者調査をとくに大切にしている雑誌ですから、流行の傾向そのものは編集部が独自に導き出し、ぼくはそれをもとにアドバイザーとしてデザインコンセプトを決めたり、デザ

インのディレクションをしたりといった部分を担当しました。

そもそものところからお話しすると、このプロジェクトの発端は、『VERY』の編集部がたくさんの読者とかかわるなかで、ママたちのあいだに"ママチャリ"に対するあきらめがある、と気づいたことだったそうです。

で、実際に、東京や神戸でたくさんのママたちにインタビューしてみたら、

「かたち自体がイケてない」

「子どもを送り迎えするための必需品だから、ステキじゃないけどあきらめて毎日使っています」

「旦那が、『ママチャリなんて恥ずかしい』といって乗ってくれない」

などと、90パーセント以上が、"ママチャリ"に不満をもっていることがわかった。

そこからが『VERY』のすごいところです。

だったら、その不満を解消できるような、おしゃれな自転車をつくって、ママたちの子育てが楽しくなるようにしようと、ある自転車メーカーに編集部が商品開発の企画をもち込んだんです。

要するに、外部の専門家とメーカーが組んで商品開発に取り組む、ということなのだけど、こういうケース、最近はけっこう増えてきているみたいですね。というのも、当たり前の話だけど、新商品はもちろんメーカー自身でもつくることができます。熟練した技術もあるし、長年の経験から得たいろんな知見もあるわけだから、安定感をもって商品開発をすることもできる。

ただ、それまでとは異なる方向に新たな可能性を見出そうとするような、新機軸の商品開発や革新的ななにかを生み出そうとするときなんかは、また少しちがった知見や取り組みが必要になることがあるんです。外部の専門家との取り組みには、そういうところで新しい力を活かそうというねらいがある。

まあ、ひと昔前はあまり見られなかったことだけど、いまはそういうやり方が増えてきています。これもひとつの時代の流れかもしれません。

話を戻すと、自転車メーカーと商品開発を進めることが決まり、編集部はさらにリサーチを重ねました。ユーザーとなる読者のママたちから、それはもう徹底的に不満や意見を聞いたそうです。

そうしてわかってきたのが、ママたちはスタイリッシュな海外ブランドの自転車やマウンテンバイクに、子ども用のシートがついたようなイメージの子ども乗せ自転車を求めているということ。実際に当時、女優のアンジェリーナ・ジョリーさんが、まさにそういう自転車に子どもといっしょに乗っていたのですが、それが理想だという。

さらにリサーチを重ねていくうちに、求められているのは「スポーティ」なものであること、そのポイントは「タイヤの太さ」にあることなどもわかってきた。ユーザーから直接たくさんの意見を聞くことで、流行の傾向をつかんだわけです。

そして編集部は、そんな理想の自転車を「ハンサムバイク」と定義しました。

「受け手側」で考える

相談を受けて、ぼくがプロジェクトにかかわるようになったのは、こうしたリサーチを進めるプロセスのなかでのことですね。

ぼく自身も自転車にはけっこう興味があるほうなので、それなりの知識はあるつもりでしたが、子ども乗せ自転車となると、街で見かけるくらいで、あまりよくは知りませんでした。

だから、新しいプロジェクトにかかわるときにいつもやるように、子ども乗せ自転車に関する資料を独自にたくさん集めて、読み込むことからはじめました。ベースとなる知識を、自分なりにまず補う必要があると思ったんです。

学生のみんなもきっとあまり注意して見たことがないだろうけど、子ども乗せ自転車には、1人乗せだと子ども用のシートが前かうしろに、2人乗せだと両方についていて、前はだいたい2歳半くらいまで、うしろはだいたい1、2歳から6歳くらいまでが乗れるようになっています。

ただ、いろいろ見ていくうちにわかったのだけど、そのほとんどがシートをきちんとつけることを優先して考えすぎて、デザインがスマートじゃなくなっているんですよ。

とはいえ、海外ブランドの自転車やマウンテンバイクに子ども用のシートを後づけするのは、やっぱり安全性の面で問題があります。おしゃれのためとはいえ、子どもを危険にさらすわけにはいかない。

それでやむをえず、ママたちは"ママチャリ"のかっこわるさに目をつぶって、我慢して使っていたんです。

じつはこれはなかなか重大な問題です。

ぼく自身も経験があるからわかるのですが、保育園や幼稚園への送り迎えは、小さな子どもをもつ親にとっては生活の一部。そこに不満があるということは、毎日、いやな思いをしつづけることになりかねないわけです。

編集部から相談を受けたときにも思ったのですが、このプロジェクトは、ともすると見過ごされがちな、そういう日常の問題をきちんと発見している。そ

第2講　デザインは誰にでも使いこなせる

のうえで、状況を変えようとしているんです。すごいことですよね。

というのも、世の中にはいま「問題を解決する能力」を高く評価する風潮があります。ビジネスの世界でもソリューションといったりして解決策が重視されている。

でも、じつはいま本当に必要なのは、「問題を発見する能力」のほうじゃないかとぼくは思っています。

だって、なにが問題かがあきらかになっていたら、人が集まって知恵を出し合えば、たいていのことは解決できるから。いまの時代は問題を解決するより、見つけることのほうが難しいんです。

じゃあ、どうやって問題を見つければいいのかというと、ポイントは「受け手側」で考えることにあります。

商品を販売したり、企業のコミュニケーションづくりに取り組むとなると、どうしてもつい「送り手側」でものを考えてしまいがちです。この商品にはこんないいところがある。それを知ってもらいたい、届けたい、と。

けれど、「受け手」は、そもそもそんなことを望んでいないかもしれない。だから「受け手側」で考えるんです。

商品の開発をする場合も、もちろん同じ。「受け手」、つまりは使う人の立場で考えて問題を発見し、解決していく。いま世の中で求められているのは、そういう能力なんです。

この子ども乗せ自転車のプロジェクトの場合も、『VERY』の編集部の人たちが、「送り手」ではなく、ママという「受け手」の立場で考えたから、「かっこわるさ」が原因で、毎日の生活のなかに不満が生まれている、という問題が見えてきた。

そして、それだけじゃなく、「受け手」の立場で理想の自転車像を追求したからこそ、「ハンサムバイク」のイメージを明確に描き出すことができたのだと思います。

「コンセプト」は「ものをつくるための地図」

ただし、こうやって導き出したイメージを、そのままデザインに再現すればいいのか、かたちにすればいいのか、といえば、そうではありません。先ほどもいったように、センスを発揮するには、集積した知識を最適化する必要があります。

そもそも、読者の多くは「太いタイヤ」を望んでいたわけですが、自転車に詳しい人ならわかると思うのだけど、実際に自転車のタイヤを太くすると摩擦抵抗が増えて、そこに子どもを乗せたら、ペダルが重くて漕ぐのが大変です。要するに、「太いタイヤがいい」という意見は、そこまでの事情をふまえて回答されているものじゃないんです。太いほうがかっこいいというイメージをもっている、ということなんです。

「マウンテンバイクみたいな自転車がいい」という意見にしてもそうですよね。実際のマウンテンバイクは、やや前傾姿勢で乗らなくちゃいけないし、ハン

ドルが一文字だったりして、とてもそのまま子ども乗せ自転車にするわけにはいきません。これもあくまで「イメージ」から出ている意見です。

デザインに落とし込むときには、そういう心理や実際的な事情はもちろん、安全性などの課題もふまえながら、見た目で満足できて、かつ実現が可能なものに最適化しなくてはいけない。

このプロジェクトの場合、その手がかりとなったのは、ビーチクルーザーでした。というのは、先ほど理想的だという意見が多かったとお話ししたアンジェリーナ・ジョリーさんの自転車が、ビーチクルーザーだったんです。マウンテンバイクとはちがいますが、たしかにスポーティだし、タイヤが太い。それに安全性という点でも、マウンテンバイクよりもビーチクルーザーのほうが担保しやすい。だから、デザインの方向性は、ビーチクルーザーをベースに考えることにしました。

ただ、さっきもお話ししたように、そのままだとタイヤが太すぎて、電動機の力があっても漕ぐのが大変だし、ボディも重い。もうちょっと工夫をしなくて

第2講　デザインは誰にでも使いこなせる

はいけない。そこでぼくが考えたのが、「シティクルーザー」というデザインコンセプトです。

コンセプトという言葉は、制作理由とか、いろんな使われ方をするけれど、ぼくは「ものをつくるための地図」だと考えています。

そして、この"地図"はできるだけシンプルなほうがいい。これが複雑だと最終形にたどり着くのが難しくなるんです。なぜなら、どんなプロジェクトもひとりでやっているものではないから。

社会に出るとわかることだけど、ほとんどの仕事が複数の人で進められています。そこでどれだけシンプルで的確な"地図"を共有できるかが、仕事を進めていくうえでの肝になるんです。

このプロジェクトなら、編集部が打ち出した「ハンサムバイク」とは、具体的にどんな自転車なのか。

そこで「シティクルーザー」のような、ひとことで短く明快にみんながわかる言葉を見つけることができれば、製作にあたってもブレなく、そこに向かって

いくことができます。ゴールイメージを的確にとらえて、チーム全員で共有できる言葉に翻訳できるかどうかが、とても大事なんです。

で、そのデザインコンセプトをもとにさらにいろんな工夫をして、ようやくオリジナルの子ども乗せ自転車が完成しました。

ビーチクルーザーそのままではありませんが、またぎやすさに配慮して、ハンドルを少しアップ気味にし、タイヤはちゃんと太めになっています。時間的なこともあって、このときは2人乗せモデルはつくらなかったのだけど、色はいろんなバリエーションをつくりました。

2011年6月の発売時には、編集部が人気のあるモデルさんに乗ってもらった紹介記事を載せたりして、その後、読者向けに電話で先行予約を受け付けたら、なんと雑誌用に用意したぶんは40分で完売。

一般発売後も反響は大きくて、年間の売り上げ目標だった3000台を3ヶ月でクリアし、注文が殺到して生産が追いつかない状態にもなった。最終的には、1年で1万台を超えるヒットになりました。

第2講 デザインは誰にでも使いこなせる

「勝てば官軍、負ければ賊軍」という有名な言葉があります。勝ったものが正義になるという意味ですが、社会にはどこかそういうところがある。どんなに正しいことをいっていても、勝たないとつぎはありません。どんなに苦労しても関係ない。でも、見事に勝てば、状況はちがってきます。このプロジェクトでも、結果がすごくよかったことで追い風が吹いてきました。開発費も開発期間も増えて、今度は第２弾をつくろうという話になった。

前回は見送った、２人乗せモデルもつくることができました。その後、2014年3月に新しいモデルが発売となり、売れ行きは前のモデルよりさらに順調とのことです（2016年3月現在、販売台数は通算で5万台を超えているそうです）。

共通点を探る

では、センスを向上させる方法の最後のひとつ、「共通点を探る」。

知識をたくわえることもたしかに重要なのですが、ただ知っているだけではなく、きちんと咀嚼しておくのも大切です。「自分なりの知識に精製する」とぼくはいっているのだけど、知識をそのままにしておくのではなく、分析したり、解釈したりしておく。

そのためのひとつの方法が、たくさんのものを見て、そこに通底する共通点やルールを見つけ出すことです。

ぼくは最近よく、店舗づくりにかかわったりもしているのですが、そこで実際に使っているルールもこうやって見つけたものですね。

どうやるかというと、お店の空間デザインの場合なら、にぎわっている商業施設などに行って、とにかく高速でいろんなお店を見てまわる。早歩きで。

そのなかで「いいな」と思ったお店については、もう１回、見に行って、どこがいいと感じたかをメモしていくんです。

そのときに気をつけなくちゃいけないのは、売っているものを見ないこと。

お店だとつい商品を見てしまうのだけど、空間の共通点を知りたいわけだか

80

第2講　デザインは誰にでも使いこなせる

ら、そこだけをぼうっと傍観するような感じで眺めていく。はた目に見ると、ちょっと危ない人に見えるかもしれないけど……（笑）。

そうするうちに、共通点が見えてきます。ぼくが気づいた「人がたくさん入っている店舗の共通点」は、つぎの4つでした。

- 床の色は暗め。
- 通路がやや狭め。
- 商品がごちゃごちゃと置いてある。
- 天井が低め、もしくは入り口の上側が高すぎない。

こうして共通点が見つかったら、今度は自分なりにその理由や根拠を分析してみます。たとえば、「床の色は暗め」なら、なぜそのほうがいいのか、なぜそうだと人がお店を訪れやすいのか、と考えてみる。

ぼくの結論は、床が白やベージュなどの明るい色やきれいな色だと、人はそ

れを汚してしまうことに心理的なためらいを感じるのではないか、ということ。学術的な根拠があるわけじゃないけれど、実際に繁盛している店の多くは床の色が暗めなんです。あるいは、白かったとしても、レトロな雰囲気だったりして、踏んでもよさそうな感じになっています。

もしかしたら、これは日本特有の法則性かもしれませんけどね。日本には靴を脱いで家に上がる文化がありますから、清潔なものを土足で踏むことに対して、どこか抵抗があります。そのせいで、白くて汚れひとつないような床を前にすると、潜在的な意識の部分で、入るのを躊躇してしまうんじゃないか。

そんなふうに考えて、ぼくがかかわっているお店は、床の色を暗めにしたり、白っぽい場合は照明を落としたりして、汚すことに抵抗を感じないような雰囲気になるように工夫しています。

ついでに、ほかのルールについても説明しておくと、つぎの「通路がやや狭め」と「商品がごちゃごちゃと置いてある」は、きっと買い物には"宝探し"のよ

うな感覚があることが大きいんじゃないか、というのがぼくの結論。

商業施設にある小売店なんかだと、とくに「きょうはタオルを買おう」と明確な目的をもってお店に来る人は少なくて、たいていの人は漠然とした動機でなんとなく立ち寄って、「おもしろいものがあるかな」となにかを見つけ出すことを楽しんでいます。「通路がやや狭め」だったり、「商品がごちゃごちゃと置いてある」ようなお店は、その気持ちをあと押ししているんじゃないかと思うんです。

もちろん、これはあくまで原則であって、お店によってはそうしないほうがいいこともあります。

たとえば、商品をすごく上質に見せたいときなんかは、すっきりと陳列したほうがいい。そこはケースに応じた最適化が必要です。

で、最後の「天井が低め、もしくは入り口の上側が高すぎない」。

これは読んでそのままで、お店や売り場の天井が低かったり、入り口やファサードの部分の上のほうが高く開いた感じになっていたりしないほうが訪れ

やすい、ということ。

　ちょっと意外ですよね。理屈だけで考えると、商業施設のテナントなんかはとくに、オープンで開放感があるようにしたほうが敷居が低くなって入りやすいんじゃないかという気がしますから。

　でもね、実際にいろんなお店を訪れてみるとわかるのだけど、天井が低かったり、入り口があまり高くなかったりするほうが、本当に入りやすいんです。

　ただし、じつはぼくのなかでは、なぜそうなるかということについて、まだ確固たる説明を見つけられていません。

　おそらく、ちょっと囲まれたような空間のほうが安心できるのだろうな、とは思うのだけど……。だだっ広い野原のまんなかで暮らすより、部屋のなかで暮らすほうが落ちつくのと同じというか。

　とはいえ、ルールとしてはまちがっていないという実感があるので、ぼくが空間のデザインにかかわっている店舗は、中川政七商店にしても、TENERITAにしても天井を低めにしています。

第2講　デザインは誰にでも使いこなせる

TENERITA 名古屋ラシック店

テナントの場合は、だいたいどこの商業施設にもレギュレーションがありますが、その範囲で下げていますね。「THE SHOP」が入っている施設の場合は、天井を下げてはいけなかったので、いろいろ考えた末に、看板をつけて入り口の高さを下げることにしました。

説明できないデザインはない

「王道、定番を知る」「流行を見つける」「共通点を見つける」。

ここまで、センスを向上させる3つの方法について説明しながら、ぼくが実際に手がけた仕事の進め方や考え方についても詳しく紹介してきました。

ぼくは手のうちをすべて明かしてしまうタチなので、ほとんどのことはここに語りつくしていると思います。時間の都合上、省略した部分はありますが、基本的にここでお話しした以外に秘密はありません。

どうですか？ ひらめきとか、才能とかで、勝負していないでしょう？

第2講　デザインは誰にでも使いこなせる

ときどき、「説明できないけど、これはいいデザインなんです」なんていうデザイナーがいますが、ぼくにいわせればそれはウソです。

センスが知識の集積をもとにしている以上、説明できないデザインはありません。きちんと課題を解決できるクリエイティブなら、どんなものでも説明できるはずです。

だからみなさんも、センスがないとか、デザインがわからないとか、妙なコンプレックスを抱く必要はないんですよ。

もちろん、前提となる知識は必要なのだけど、それは何年もかけて、美大に通って勉強しなければ得られないほどのものじゃない。きょう紹介した3つの方法を使って、自分で努力してたくわえれば済むものです。

ここがわかっていれば、デザイナーとも対等に話せるし、社会に出て、企業の広報を担当したり、起業して経営者になったりしても、クリエイティブディレクターやアートディレクターをパートナーとして使いこなすこともできます。デザインを武器にできるんです。

そのことをあらためて確認したうえで、つぎの講義ではブランド力の発揮の仕方、つまりはブランディングについて説明します。

第2講　デザインは誰にでも使いこなせる

〈著者関連制作物クレジット〉
P62-63　THE「THE GLASS」(右)「THE SHIRTS」(左) 2012年 / プロダクト、パッケージ
　　　　PH(商品撮影)：小原清(P62下)
P64　　 THE「THE SHOP」2012年(上) / 店舗デザイン
　　　　CD：水野学　施工：D.Brain　PH(店舗撮影)：阿野太一
　　　　THE「THE CORNER@ISETAN」2015年(下)
　　　　店舗デザイン：杉本博司　PH(店舗撮影)：阿野太一
P85　　 興和「TENERITA名古屋ラシック店」2014年 / 店舗デザイン　CD・AD：水野学　店舗設計：勝田隆夫

第3講 ブランディングでここまで変わる

世の中をあっと驚かせてはいけない

今回は、この言葉からはじめます。

「世の中をあっと驚かせてはいけない」。

前の講義でも少しだけ触れましたが、差別化やアイデアというものはどうも勘ちがいされていることが多いようです。

本当はちょっとしたちがいでいいはずなのに、差別化をしよう、アイデアを出そうとしはじめると、どうしてもまだ世の中にないものをつくらなくちゃ、なんて大それたことを考えてしまう。

それで無理をして不必要に奇抜なものをつくってしまって、受け入れられなかったり、売れなかったりすることが少なくありません。

そういう意味で「世の中をあっと驚かせようとしてはいけない」。あっと驚か

せることに、こだわっちゃいけないんです。
そもそも、人をびっくりさせるだけなら、そんなに難しくはないんですよ。
たとえば、アップルからボロボロのiPhoneが新しく発売されたら、みんなびっくりするでしょう？　けれど、そんな商品を出しても、きっと誰も喜ばない。

　まあ、これはちょっと極端な例かもしれないけど、現実には、程度がちがうだけで、同じように驚かせることにこだわるあまり、おかしなふうに奇をてらってしまっている商品や広告、企業コミュニケーションはたくさんあります。
　でも、それじゃ、受け入れてもらえないし、成功もしない。だって、消費者はそんなものを求めているわけじゃないから。
　驚いてもらえれば、話題になるかもしれないし、もしかしたら一瞬は売れるかもしれませんよ。けれど、継続して売れるのは難しいでしょうね。
　じゃあ、どうすれば、商品が売れつづけるのか。初回の講義でも説明しましたが、そこに必要なのがブランドの力なんです。

94

第3講　ブランディングでここまで変わる

放っておけば、いまの時代はモノが飽和状態になっていて、おまけに商品の水準も上がっていますから、機能やスペックでは差がつかなくなっています。消費者にしてみれば、選びづらい。

そんなですから、たしかに差別化が必要なのですが、でもいまお話ししたように、奇をてらったような商品は受け入れられません。

だからこそ、ブランドの力で差別化するんです。ブランドの力で消費者に選んでもらう。

そうでなければ、もはや商品を「売れるものにする」ことが難しくなってきているといってもいいくらいでしょうね。

ブランド力がある企業の3条件とは

じゃあ、ブランドとはなんなのか。

これもすでに説明したことですが、ひとことでいうと、ブランドとは、その商

品や企業の「らしさ」のことです。商品や企業が本来もっている思いや志を含めた特有の魅力で、それは現実にモノとして存在するわけではなく、イメージとして消費者の頭のなかにあります。

そして、そのイメージは広告などのコミュニケーションや商品のデザインやパッケージ、店舗のレイアウトやパンフレットにいたるまで、商品や企業に関連するあらゆるアウトプットの積み重ねでつくられる。企業だったら、社長の言動や服装、立ち居振る舞いなどもそこに含まれます。

逆にいうと、力のあるブランドをつくろうと思ったら、あらゆるアウトプットをコントロールする、つまり、見え方をコントロールする必要がある。

じつはそれが実現できている企業、つまりブランド力がある企業には、共通点があります。ぼくがみたところでは、その条件は3つ、です。

ひとつは、「トップのクリエイティブ感覚がすぐれている」こと。

もうひとつは、「経営者の"右脳"としてクリエイティブディレクターを招き、経営判断をおこなっている」こと。

96

第3講　ブランディングでここまで変わる

そして最後は、「経営の直下に"クリエイティブ特区"がある」ことです。企業としてのブランド力を発揮するには、3つすべてを満たしていなくてもいいのですが、少なくとも、このうちのひとつを満たしている必要はあると思いますね。

順に詳しく説明すると、ひとつめの「トップのクリエイティブ感覚がすぐれている」は、アップルを思い浮かべてもらうといいかもしれません。前にもお話ししたとおり、アップルの商品が多くの人に使われている最大の理由は、なんといっても「かっこよさ」にあります。商品はもちろん、アップルストアの建物も、ウェブサイトも、商品の梱包の仕方さえもかっこいい。そこまで徹底しているから、消費者はアップルに対して、「高い美意識をもって、デザインに力を入れている企業」というイメージを抱くんですよね。

これはやっぱりスティーブ・ジョブズというトップの美意識が、企業活動に反映されつづけてきた結果です。アップルの成功の要因については、いろいろな分析がなされてはいますが、そういうなかで生まれたイメージの積み重ねに

よってつくり上げられた、圧倒的なブランドの力がベースにあるのはまちがいないでしょう。

同じく初回の講義で紹介したダイソンもそうです。創業者のジェームズ・ダイソンは、学生時代にデザインを学んでいたくらいですから、商品だけでなく、いろんなアウトプットに美意識が行き届いています。

イーロン・マスク率いるテスラモーターズもそうですね。

トップのクリエイティブ感覚がすぐれていて、それを発揮している企業は、やはりすみずみにまで美意識が行きわたりやすい。強いブランドが生まれやすいんです。

ジョン・C・ジェイ氏が起用された理由

つづいて2つめ。「経営者の〝右脳〟としてクリエイティブディレクターを招き、経営判断をおこなっている」。

98

第3講　ブランディングでここまで変わる

ぼくがいまかかわっている仕事の多くがこれですね。あるいは、SFCでも教鞭を執っておられるクリエイティブディレクターの佐藤可士和さんは、このジャンルの先駆者的存在といってもいいかもしれません。

別にクリエイティブディレクターという肩書きの人でなくてはいけないわけじゃなくて、アートディレクターでも、デザイナーでもいいんです。「デザインやクリエイティブのことがわかる人」を経営の片腕に据えている、ということ。

最近、これを象徴する大きな出来事があったのだけど、わかる人はいますか？

2014年10月のことですが、「ユニクロ」を傘下にもつファーストリテイリングが、新しく設置した「グローバルクリエイティブ統括」のポジションに、ジョン・C・ジェイ氏を起用すると報じられました。

ジェイ氏は、それまで世界的に有名な広告会社ワイデン＋ケネディの共同経営者だった人で、ナイキをはじめとするたくさんのグローバルブランドのブラ

ンディングなどを手がけてきたクリエイティブディレクターです。

ぼくはこのジェイ氏が、存命するクリエイティブディレクターのなかではナンバーワンだと思っているのだけど、じつはファーストリテイリングと彼が組むのは、はじめてじゃありません。ジェイ氏がワイデン＋ケネディの日本支社長を務めていた、90年代の終わりごろから2000年代のはじめにかけて、クリエイティブパートナーとしてユニクロのブランディングにかかわっていました。

みなさんはまだ20歳くらいだから、昔のユニクロのことを知らないだろうと思うけど、90年代のはじめくらいまでは、本社のある山口県を拠点に地方で事業を展開するブランドだったんです。

テレビCMも、レジの前でおばちゃんがどんどん服を脱いで「ユニクロは理由を問わず、返品交換いたします」とメッセージするような少しコミカルなものもあったりして、いまとはまったくちがったイメージでした。

それが都心に本格的に進出して、ジェイ氏がブランディングにかかわったの

第3講 ブランディングでここまで変わる

ファーストリテイリングの柳井正社長(左)とジョン・C・ジェイ氏(右)

をきっかけに、企業のコミュニケーションが一気に変わります。

「ユニクロは、あらゆる人がよいカジュアルを着られるようにする新しい日本の企業です」というミッションを定めたり、商品のフリースだけが静かに映し出されているようなフリースブームのきっかけとなるテレビCMを放映したり、グループとしての経営理念を策定したり……。

このときの取り組みが、いまのユニクロのブランドイメージの下地をつくったといっていいとぼくは思いますね。

ジェイ氏は契約の終了とともにいったん離れ、やがてユニクロは全国に大規模店舗を展開、さらには世界展開もするようになっていったのですが、さらに年月が経って、ファーストリテイリングがあらためてグローバル戦略を本格化する段になって、「もう1回、頼むよ。今度は身内として」ということになった。

それが、あの発表だったんです。

メディアの報道では、ファーストリテイリングの柳井正社長とジェイ氏が親しそうに肩を組んだり、にこやかに握手を交わしたりしている写真がよく使わ

第3講　ブランディングでここまで変わる

ファーストリテイリング「ユニクロフリース 1900円」篇

れていましたね。あれは、ぼくにとってとても印象的でした。

というのも、ぼくも何度かお会いしたことがあるのですが、柳井社長はすごく凛としたところがあって、独特の緊張感のようなものをもっている方なんです。ジェイ氏は、そんな人とも気軽に肩を組んだりできる関係にあるんだと、あの写真は物語っていた。

要するに、仲間だということです。

部下でもなく、ましてや下請けでもなく、同志だということ。経営者として歴史に残るような功績を残している人と、クリエイティブの領域で偉大な功績をおさめている人とが、対等な関係で認め合っているということ。

だからこそ徹底して企業のコミュニケーションを変えることもできるし、ほかにないような、すばらしいブランドイメージをつくることもできるんです。

経営目線なのか、クリエイティブ目線なのか

では、3つめの条件。「経営の直下に〝クリエイティブ特区〟がある」。

これは「クリエイティブ特区」という部署がなくちゃいけないという意味ではもちろんなくて、クリエイティブやデザインを扱う部門やチームが、マネジメントのすぐ近くに位置している、ということです。

代表的なのは、資生堂ですね。

資生堂は昔から、独特の文化性をもった宣伝部門やデザイン部門を社内の中枢に置いて、経営目線なのか、クリエイティブ目線なのか、どちらかはっきりしないほどに、クリエイティブな考え方で事業に取り組んできました。

ときどき、20世紀の銀座の文化をつくった企業とまでいわれることもありますが、おそらく人々の暮らしにそこまでの影響力をもつことができたのも、この〝クリエイティブ特区〟の存在が大きいはずです。

ほかにも、90年代の半ばに経営危機に陥っていた日産自動車が、1999年

以降に見せた復活劇にも、この"直下のクリエイティブ特区"が関係しています。

「コストカッター」という異名で知られたカルロス・ゴーン社長の大胆な効率化ばかりが注目されがちですが、じつはゴーン社長は日産自動車に来た直後、それまで技術部の末端にあったデザインチームを社長室の直下に置いていますね。

これはぼくの想像ですが、経営経験が豊富なゴーン社長は、企業のコミュニケーションにおけるクリエイティブの重要性を、当時すでに見抜いていたのだと思いますね。

「トップのクリエイティブ感覚がすぐれている」「経営者の"右脳"としてクリエイティブディレクターを招き、経営判断をおこなっている」「経営の直下に"クリエイティブ特区"がある」。

この3つをぼくは、「ブランド力がある企業の3条件」と呼んでいるのですが、いまの説明を聞いてもわかるように、ブランド力を発揮している企業の多

くは、つまるところ、経営戦略の中核にデザイン視点を取り込んでいるんです。昨今は「デザイン経営」という考え方が注目されたりもしていますが、クリエイティブ領域は、いまやそのくらい経営にとって重要なテーマになりつつあるということ。3つのちがいは、その取り込み方ですね。

クリエイティブ感覚にすぐれたトップが、みずからコントロールするのか。クリエイティブディレクターやアートディレクターといった外部の専門家の力を借りるのか。

社内の力を結集して、チームや部門として取り組むのか。

このうちのひとつではなく、すべてを実践している企業も少なくありませんが、いずれにしても企業のブランディングは、経営の課題としてとらえなくてはいけなくなってきています。

ブランディングはあくまで手段

ただし、忘れてはいけないのは、ブランドをつくることが目的ではないということです。

ブランドが大切だ、重要だと思いはじめると、いつのまにかそれを目的化してしまいがちになるのだけど、あくまでブランディングは手段にすぎません。大切なのは、その先にある目的です。このことは肝に銘じておいてください。

じゃあ、その目的はなにか。

わかりやすくいえば、売り上げです。アウトプットの見え方がどんなに美しくても、みんなが好きだといってくれても、商品がまったく売れなければ意味がないですよね。

あるいは、直接の売り上げをもたらさなくとも、知名度が上がるとか、人が集まるとか、その企業にとってめざすベネフィットをもたらさなければ、価値があるとはいえない。

第3講 ブランディングでここまで変わる

だからもし、みなさんが経営者になって自分の会社のブランディングのパートナーを選んだり、担当者として商品のブランディングを外部のクリエイティブディレクターやアートディレクターに依頼したりするときは、その人がこれまで手がけた仕事をよく調べたほうがいい。

ただかっこいいもの、美しいものをつくっただけじゃなくて、ちゃんと商品が売れたのかどうか。そこを見たほうがいいと思います。

あらためてこんなことをいうと、「実績をたしかめるなんて当然でしょ？」と思う人もいるかもしれません。

でも、「どんなものをつくったか」「どんな仕事をしたか」は注目して見ますが、「それによって商品が売れたのか」というところまで調べる人は意外と少ないんです。

それに、残念ながら、ぼくの知るかぎりでは、商品を売るというところまできちんと考えることができているアートディレクターやデザイナーは、あまり多くはいません。

109

せっかく経営者がデザインの力を理解してブランディングをしようとしているのに、パートナーの選び方を誤ったせいで、肝心の商品はぜんぜん売れない、ということは本当によくあるんですよ。

もちろん、先ほどもいったように、目的が売り上げじゃないなら、たしかめる内容もちがってきます。

業績は順調だけど知名度が低い企業なら、その商品は売れなくてもいいから、すごく目立つものをつくりたいと考えることもあるでしょうし、クリエイティブに力を入れているという企業姿勢を見せるために、売り上げよりもデザイン重視の商品をつくって、海外でデザイン賞を獲って存在感を示したいということだってあるでしょう。

企業によって置かれている状況はちがうわけだから、目的はいろいろあっていいと思う。ただ、目的を成し遂げるには、やっぱりそれに適したパートナーを探さなくちゃいけないんです。

なにがどう変わったら、もっと魅力的になる？

では、実際のところは、なにをどう考えて、どんなふうにブランディングに取り組んでいくのか。

2007年からぼくがかかわっている、中川政七商店の事例をもとに説明しましょう。

中川政七商店は、生活雑貨や工芸品を扱う「中川政七商店」や、「日本の布ぬの」をコンセプトにした「遊 中川」のほか、日本の工芸をベースにした専門ブランドなどを展開している企業です。全国の百貨店や、都内だと東京ミッドタウンや東京駅前のKITTEなどにも出店しているので、ご存じの人もいるんじゃないかと思います。

じつはこの中川政七商店の本社は奈良にあります。

しかも、創業はなんと1716年。ずっと工芸品を扱ってきた、すごく歴史のある企業なんです。

とはいえ、いまの時代に伝統的な工芸品がすごく売れるかというと、ちょっと難しいですよね。

たとえば、腕のいい職人がつくった数万円もするような漆塗りのお椀はたしかにすばらしいけど、道具として食事に使うだけなら、プラスチックのお椀でも同じ役割を果たせてしまう。それだといまなら１００円ショップで買えたりもしますから、よほどなにか特別な理由がなければ、ふつうの人は数万円のお椀を買わないわけですよ。

まあ、これはやや極端な例だけど、いろんな工芸品が近い理由で選ばれづらくなっています。日本の伝統工芸は、みなさんが思っている以上に苦戦を強いられているんです。

ぼくがいっしょに仕事をさせてもらう前の中川政七商店もまた、例外ではなく、そんな逆境に悩まされていました。

だからこそ、工芸品にこだわるのをやめて、和雑貨に進出することで事業の可能性を模索していたそうです。

112

第3講　ブランディングでここまで変わる

2001年には、麻の小物を中心に扱っていた「遊 中川」のアンテナショップを東京の恵比寿に開店したり、2003年には新しいものづくりのブランド「粋更kisara」を立ち上げたり。

新しい取り組みが注目されてメディアにも取り上げられ、売り上げは順調に伸びていたそうです。ちなみにその当時、小売りのブランドはこの2つだけで、「中川政七商店」というブランドはまだありませんでした。

そんななか、ぼくのところに1通のメールが届きました。2007年のことです。差出人は、中川政七商店の中川淳さん。いまは中川政七商店の13代社長ですが、当時は常務取締役でした。

「いきなりのメールで失礼します」と書かれていたとおり、なんの前触れもなく、本当に突然送られてきたメールだったんです。お会いしてみたら、依頼内容は25周年を迎える「遊 中川」のショッピングバッグをリデザインしてほしいというものでした。

でも、ぼくはそこで考えました。ショッピングバッグだけが変わったからと

頼まれてもいない提案

　先ほどもいったとおり、創業は1716年。これがまず、すごい。こんなに歴史のある企業は、そうありませんよ。

　たとえば、巣鴨の商店街にある、年配の人たちの洋服ばかりを売っているお店のショッピングバッグが自分好みになったとして、みなさんはそのお店に行きますか？　行きませんよね。そんなことに思いをめぐらせながら、やるなら、ちゃんとお客さんがお店に足を運んでくれるような、そういう提案をしようと思った。

　じゃあ、なにがどう変わったら、もっとお店が魅力的になるのか。
　それを考えるために、まずぼくは中川政七商店のことを調べるところからはじめました。

いって、お店に行くようになるだろうか、と。

114

第3講 ブランディングでここまで変わる

それから、本社が奈良にあることも魅力です。

奈良に住んでいる人たちは、「京都に負けている」なんて思うことも多いみたいですが、ぜんぜんそんなことはない。京都に比べても歴史があるぶん、より古都らしいおもむきがあります。

企業の歴史と、奈良。2つともすばらしい財産です。でもぼくには、当時の中川政七商店が、かならずしもそれを活かせていないように思えました。

そこでぼくがやったこと。それは頼まれてもいない提案です。

そのひとつは、「遊 中川」ブランドではなく、中川政七商店という会社自体の企業ロゴの提案。300年近い歴史と、古都・奈良を感じさせるロゴをつくって、老舗としての信頼感を出したほうがいいと考えました。

ショッピングバッグのデザインを頼んだのに、ロゴを提案されたら「なにそれ？」と思いますよね、ふつう。そこで「いりません」といわれたら、苦労してつくっても報酬はなし、です。そんなことはわかっていたのだけど、それでもやってしまった。

頼まれてもいない提案、2つめ。社名をそのまま生かした「中川政七商店」という新しいブランドを立ち上げてはどうでしょうか、と提案しました。

すでに展開しているブランドは、「遊 中川」「粋更 kisara」という、どちらかというと、いまの時代を感じさせる名称のものです。これはターゲットが女性だからということもあるでしょうが、あとで聞いたところだと、じつは『中川政七商店』という屋号は古くさく見えるんじゃないか」と考えて、あえて出さないように控えていたようなところがあったらしい。

それなのに、ぼくはその名前を前面に押し出して使ったほうがいいんじゃないか、といい出したわけです。大きなお世話ですよね（笑）、本当に。

でも、もちろんぼくも思いつきでいったわけではなくて、きちんとした読みがありました。というのも、「遊 中川」や「粋更 kisara」は、どちらかというとかわいらしい和雑貨を扱っていて、競合するブランドや商品が少なくなかったんです。

もちろん、お客さんがついていたわけですから、そこはそこで押さえておく

第3講　ブランディングでここまで変わる

べきですが、そのジャンルの市場規模を考えると、より大きな伸びをそこで期待するのは難しいかもしれない。企業としてのさらなる成長を考えるなら、なにか新しい一手があったほうがいいのではないか……。それで、新業態で勝負してはどうかと考えたんです。

コンセプトは「温故知新」。いまどきの和雑貨店ではなく、昔ながらの「和の暮らし」のなかにある知恵を伝えるブランドとして打ち出そう、という方向性。ちなみに、前にもお話ししたように、コンセプトはチームを動かしていく"地図"ですから、あえて平易で誤解のない言葉にしています。

で、ショッピングバッグの提案を受けるつもりでぼくのオフィスに来てくれた中川さんに、まずバッグの提案をしてから、「さらに考えたんですけど……」と、いまお話ししたロゴと新ブランドを提案しました。

すると、驚いたことに、その場ですぐ「やりましょう」といってくださった。

「たしかに、ぼくらは３００年の歴史と古都奈良を軽くとらえていました。奈良は外からみると強みなんですね」と。

中川さんは京都大学を出て、富士通に勤めておられたすばらしい経歴のもち主なのですが、さすがですよね。提案したぼくがいうのもなんですが、なかなか即決はできませんよ。イチ担当者ならもちろん即決できないでしょうし、経営者だとしても、やっぱりいざ決断するとなると慎重になってしまって、もち帰るでしょうから。

でも、中川さんは即決した。そのくらい、ブランドというものに対する深い理解があったんです。

こういう経営者だったからこそ、中川政七商店のブランディングは成功したのだと思います。

なぜ段ボール箱までデザインしたのか

そんないきさつを経て、2008年に新しいロゴが導入されました。

それと同時に、社内外のブランディングを徹底することにもなり、商品につ

118

第3講　ブランディングでここまで変わる

けるタグをはじめ、社用の封筒や配送用の段ボール箱までも新しくデザインしました。
商品タグや封筒はともかく、段ボール箱は、基本的にお店と本社の倉庫をつなぐ流通でしか使いませんから、別によくある無地の茶色いものでも差し支えがあるわけじゃないんです。にもかかわらず、なぜそこにもデザインを施したのか。
理由は2つあります。ひとつは、ふとした瞬間に、お店などでバックヤードに置いてあるのがお客さんに見えたときに、イメージがいいから。
人柄といっしょで、ちょっと垣間見えた横顔のようなものに、じつは印象は左右されますよね。それはお店でも企業でも同じなんです。
ブランドはあらゆるアウトプットによってつくられるということ。ブランドは細部に宿るんです。
もうひとつは、社員のモチベーションに影響するから。
これまでの講義では触れてきませんでしたが、企業のブランディングは、じ

中川政七商店 企業ロゴ

第3講　ブランディングでここまで変わる

中川政七商店 ショッパー（上）、段ボール箱（下）

つは社員のモチベーションを上げる効果にもつながります。かっこいいブランドで働いているほうが、誇らしい気持ちになれますからね。

もちろん、採用活動にもいい影響が生まれるはずです。優秀な人材が入ってきやすくなります。

自分の身になって考えてみてください。同じ業態で、条件がほぼ同じ２つの企業があったとして、片方のブランドイメージが圧倒的によかったら、ふつうはそっちを志望しますよね。

つまり、ブランディングは企業自身の力もアップさせるんです。きちんとブランディングをすれば、社員のモチベーションも上がるし、優秀な人材が集まるようにもなる。それをやるのとやらないのとでは、10年もすれば歴然の差が出てきますよ。

ぼくはそう考えているし、中川さんもその考え方を理解してくれた。だから、段ボール箱のデザインにまでこだわったんです。

また、このときは、新しく出店する「遊 中川」の店舗内装も、何店舗か手がけ

ました。

　提案した新ブランド「中川政七商店」は、ゼロからの立ち上げですから、準備に時間がかかる。そのあいだに、既存店の売り上げを伸ばすところからやってほしい、という中川さんの意向もあって、建築家の宮澤一彦さんと組み、お店の細部に至るまで設計、デザインしました。
　そこでいい結果が出たので、中川さんもぼくのことをより信頼してくれたのだと思います。なんと２０１０年には、新社屋のデザインディレクションを任されました。
　設計は建築家の吉村靖孝さんにお願いすることにしました。ぼくは、全体のディレクションだけでなく、「社屋御披露目会」に関するコミュニケーションなども手がけました。どうやったら会に来たくなるかなと考えながら、ダイレクトメールを桐の箱に入れたりして、遊びも交えつつ……。
　新ブランド「中川政七商店」の立ち上げが発表されたのも同じ年ですね。１号店は内装をｇｒａｆにお願いして、京都の四条烏丸につくりました。

中川政七商店 本社社屋

第3講　ブランディングでここまで変わる

中川政七商店 新社屋御披露目会の案内

あくまで奈良の魅力を活かしたブランドですが、これから全国に展開することを考えると、やはり京都はスタートの場所としてわるくないなと思ったんです。最初は少し、京都の人たちのあいだに戸惑いもあったみたいだけど、いまはすっかり受け入れられて、売り上げもどんどん伸びています。

さらに2013年には、中川政七商店のハンカチブランド「motta」の立ち上げにもかかわりました。

ハンカチってとても身近な商品だけど、じつは「ハンカチのブランド」といわれてもなかなかすぐに思い浮かばないんですよ。いわゆるアパレルブランドのハンカチはあるけど、ハンカチの専門ブランドのようなものはほとんどない。中川さんが、その "空いているところ" に注目したんです。

それで、商品やパッケージを丁寧にデザインして展開してみたら、初年度の年商がなんと1億円にもなりました。ハンカチだから、それほど商品単価が高いわけじゃないのに、すごいことですよね。

実際に見てもらうとわかるのですが、商品自体はぜんぜん奇抜じゃないんで

126

第3講　ブランディングでここまで変わる

す。いままでのハンカチのイメージをくつがえす形状だとか、柄だとか、そんなことはまったくない。

もちろん、ハンカチのマークをかわいらしくしたり、1枚入りのパッケージにしたりとデザイン面での工夫はしていますが、やっぱり「ハンカチのブランドがない」と気づいたことが、いちばんの勝因でしょうね。こういうチャンスは、世の中にまだまだいっぱいありそうです。

ほかにも、奈良の「遊 中川」本店を改装したり、靴下やふきんなどの専門ブランドが立ち上がったり、中川さんが日本各地の伝統工芸品のコンサルティングをするプロジェクトを本格化させたりと、たくさんの動きがありましたが、どれも事業としては順調です。

そうやってブランディングに徹底して取り組んだ結果、7年で株式会社中川政七商店の売り上げは、約4倍になったそうです。

中川政七商店「motta」ギフトボックスとハンカチ（上）とショッパー（下）

第3講　ブランディングでここまで変わる

中川政七商店「motta」ギフトボックス（上）とブランドカード（下）

企業の活動は「目的」と「大義」からはじまる

ぼくはさまざまな企業と仕事をしていますが、ブランディングにかかわるときには、まず最初に経営者とたくさん話をします。

なぜなら、めざしているところがきちんと共有できないと、ブランディングの方向をまちがってしまうから。

そして、そこでかならず確認するのが、企業の「目的」と「大義」です。というのもぼくは、企業の活動はすべて、この2つから生まれていると思っているんです。そこを押さえておけば、まず方向をまちがえることがない。

でも、目的は人に訊かれても答えやすいのだけど、大義を明確に答えられる経営者は、じつはそう多くありません。

大義がないということではなく、高い志をもってはいるのだけど、それが言葉になっていないことが多いんです。だから、いろんな話をするなかで経営者自身からそれを聞き出して、「言葉にしましょう、コピー化しましょう」と、ぼ

中川淳さんとも、もちろんそんな話をしました。そして、そのとき中川さんの口から出てきたのが、「日本の工芸を元気にする！」という大義でした。

こういう言葉が、企業の「らしさ」を方向づける指針になるし、なにより社員の「自己の重要感」を高めるんですよ。

働くのはお金のためだという人もたしかにいるけど、やっぱり本当に大事なのは「自分が働くことが世の中のためになっている」という実感です。

もちろん、給料を上げるとか、ひとりひとりの意見を尊重するとか、権限を委譲するとか、組織としてやっていくからにはそういうことも大切だけど、それだけじゃがんばりきれない。仕事としてつづきません。その企業が社会にとって必要な存在であり、自分もまた重要な存在だという実感がほしいんです。

中川政七商店の場合も「日本の工芸を元気にする！」という大義を言葉ではっきりと打ち出したことで、働いている人たちのモチベーションが変わったはずです。

自分たちがお店で雑貨や小物を売ることは、お客さんによろこんでもらうだけでなく、じつはそれが日本の工芸を元気にすることに役立っているんだと意識できたわけですから。

「大義」は企業活動に幅をもたらす

もうひとつ、大義をはっきりさせることは、企業としての活動に幅を生むことにもつながります。自分たちがなにをすべきかをはっきりと意識できるわけだから、新たにやるべきことも見えてくるんです。

中川政七商店の場合なら、伝統工芸品メーカーのコンサルティングをはじめたこともそうですね。「日本の工芸を元気にする！」という大義をより直接的な行動に移したということ。しかも、激安のコンサルティングフィーで（笑）。冗談っぽくいいましたが、じつはこれはすごいことなんです。それだけ、結果に責任をもっているということですから。

132

第3講　ブランディングでここまで変わる

コンサルティングの領域では、高いコンサルティングフィーをとっておいて、結果に責任をもたないというケースがすごく多い。それは本当にコンサルティングなんだろうかと、ぼくは疑問に思います。

中川さんもそこは同じ考えで、だから、コンサルティングしたメーカーの商品の売り上げに応じて、中川政七商店に収益が発生するような仕組みを取り入れたんです。メーカーの経営上の数字をみたり、販促やメディア対応のアドバイスをしたりといったことを含めて、コンサルティングした彼らの商品を中川政七商店の店舗で販売し、そこでフィーを回収するようにした。

さらに、大義がはっきりしたことで、新しいブランドも生まれています。たとえば、2011年に発表された「2＆9（にときゅう）」という靴下のブランドがそれです。

奈良はじつは日本一の靴下の生産地で、いまもたくさんの中小企業が靴下の生産に従事しています。でも、ここしばらくは海外からの商品に押され気味で、いわば苦戦がつづいていました。

そんな状況を変えて、奈良の靴下産業を復興させられないか……。そう考えて中川さんは、靴下を生産する奈良の中小企業を束ねられるようなブランドを立ち上げたんです。

こうした活動の集大成のひとつともいえるのが、「大日本市」という展示会です。

中川政七商店はもともと、自社ブランドだけの新作展示会をおこなっていたのですが、2011年からはそこにコンサルティングしたメーカーの商品も交え、一般の小売店やプレス関係者も来られるオープンな展示会にして「大日本市」と名づけました。東京ビッグサイトで毎年開催されている国際見本市「インテリアライフスタイル」をはじめとしたさまざまな催しにも、この名称で団体として特別なブースをもらって出展したりしています。

この試みのなにがすごいかというと、なんといっても、小さなメーカーが大きな見本市に出展できるところです。

大きな見本市には何万人というバイヤーが来ますから、たしかにチャンス

134

第3講　ブランディングでここまで変わる

中川政七商店「2&9」ギフトボックス（上）とタイツおよびそのパッケージ（下）

中川政七商店「大日本市」

ではあるのですが、ブースにもかぎりがあって、ふつうならメーカー1社の出展は難しい。

でも、中川政七商店という企業が束ねることで、小さな企業も出展できるようになる。「日本の工芸を元気にする！」を実現する、とてもいい仕組みです。

経営とデザインの距離は近いほうがいい

いろいろと話してきましたが、ブランドのイメージは、たしかに企業や商品の見え方のコントロールによってつくり出されます。

でも、それはただ美しかったり、かっこよかったりすればいいというものでもない。その企業や事業の目的を成し遂げることができるものでなくてはいけないし、大義に寄り添ったものでなくてはいけない。

その目的と大義をきちんとふまえるためにも、経営者とブランディングを手がけるクリエイティブディレクターやアートディレクターは、対等に話をしあ

うことができる関係にあったほうがいいんです。あるいは、経営とデザインが近い距離感にあったほうがいい。

きょうの講義で取り上げた中川政七商店は、そこのバランス感覚が非常にすぐれています。それはやっぱり、中川淳さんという経営者が、デザインやクリエイティブに深い理解をもっているからにほかなりません。

これからの企業のあり方、経営者のあり方の理想像のひとつといってもいいかもしれませんね。

第 3 講　ブランディングでここまで変わる

〈著作関連制作物クレジット〉
P118-119　中川政七商店 2008年 / ロゴマーク、ショップカード、ショッパー、段ボール箱
　　　　　CD・AD：水野学　D：good design company　PR：水野由紀子
P122-123　中川政七商店 本社社屋、社屋御披露目会 2010年 / ディレクション、サイン、DM
　　　　　CD・AD：水野学　オフィス設計：吉村靖孝　D：good design company　PR：水野由紀子
　　　　　PH（店舗撮影）：阿野太一（P124右下以外）
P126-127　中川政七商店「motta」2013年 / ロゴ、パッケージ、ブランドカード
　　　　　CD・AD：水野学　D：good design company　PR：水野由紀子、井上喜美子
P133　　　中川政七商店「2&9」2011年 / ロゴ、パッケージ
　　　　　CD・AD：水野学　D：good design company　PR：水野由紀子、井上喜美子

第4講 「売れる魅力」の見つけ方

第4講 「売れる魅力」の見つけ方

"似合う服"を着せる

ブランドとは「らしさ」のこと。この講義を通じて、ぼくはこれまで何度もそういってきました。

じゃあ、その「らしさ」とは、なんなのか。

どうやって探せばいいのか。あるいは、どう活かせばいいのか……。

最終回となる今回は、そんな「らしさ」について、詳しく説明するところからはじめます。

前回の講義で、中川政七商店の事例を紹介しましたが、じつはあの仕事をはじめるきっかけとなった中川淳さんからのメールの話をして、その後、お会いして依頼内容をうかがい、「ショッピングバッグだけじゃ足りないんじゃないかと考えた」というと、つぎのような反応をする人が少なくありません。

「つぎは、商品のデザイン自体も変えたほうがいい、と思いませんでした

143

か？」

　要するにぼくが、彼らの商品のデザインを、現代的に洗練された美しいものにする必要があると考えたんじゃないか、というんです。

　ぼくは、こういう発想にブランディングを考えるうえでの落とし穴がある、と思っています。

　つまり、流行をそのままもち込んだり、とにかく現代的で美しいものにしたりすれば、それでいいのか、ということ。

　結論からいうと、そのやり方だと、うまくいく場合もないわけじゃないけれど、ほとんどはうまくはいかないでしょうね。実際にぼくも、中川政七商店の商品を現代的に洗練された美しいデザインにしようとは考えませんでした。

　というのも、ブランディングを考えるうえで大切なのは、「似合う服を着せる」ことだからです。

　考え方としては、スタイリストにかぎりなく近い。たとえば、ある人が「イ

第4講 「売れる魅力」の見つけ方

メージアップをはかりたい」「印象をよくしたい」と思っていたとしたら、どんな服を着せますか？

当たり前の話だけど、その人に似合う服を選んで着せますよね。いくら流行っているからといって、似合わない服を着せてもしかたがない。

企業のブランディングもそれと同じなんです。ぼくが中川政七商店の商品を現代的な美しいデザインにしようと考えなかったのは、その歴史や、本社のある奈良というイメージを考えると、「似合わない服を着せる」ことだからです。

つまり、企業の「らしさ」に合わない。

もちろん、合うなら、現代的に洗練された美しいデザインにしてもいいんですよ。東京の表参道に流行の先端を行くようなカフェをつくろうとしているのなら、それでもいいかもしれない。

でも、ただ流行っているからとか、単純な好き嫌いとかというだけの理由でそうすると、まちがえてしまう可能性があるんです。

145

「らしさ」は「なか」にある

このことは就職にも通じるところがありますよね。

たとえば、就職面接で「あなたのもち味はなんですか？」と訊かれたときに、ウソをつかなければ望ましい回答ができないとしたら、その企業はあなたに"似合っていない"可能性がある。

それなのに無理して就職するようなことは、避けたほうがいいとぼくは思います。「らしさ」に合っていないわけだから。結局、しんどくなって、つづかなくなりますよ。

要するに、「らしさ」は自分のなかにあるんです。流行のなにかや、借りてきた美しさを使って、お化粧してつくるものじゃない。

もちろん、これは企業や商品にとっても同じです。企業や商品の「らしさ」は、その企業や商品自身のなかにある。

問題は、それをどうやって見つけるのかですが……、ちょっと具体的な例で

第4講 「売れる魅力」の見つけ方

考えてみましょうか。

たとえば、ぼくは水泳の北島康介選手が理事を務めている東京都水泳協会のキャラクターデザインを手がけたこともあるのだけど、北島選手といえば、どんなことを思い浮かべますか？

まず出てきそうなのは、世界的な水泳選手だということ。

それから、2004年のアテネオリンピックで金メダルを獲ったときにいった「チョー気持ちいい！」という言葉。

つぎの北京オリンピックでは、やはり金メダルを獲って「なんもいえねぇ」なんて独特のコメントを残したりしていて、とても言葉の力が強いアスリートだという印象があります。

ほかにも、実家がお肉屋さんだということは有名ですよね。地元でも人気で、北島選手自身がお店のメンチカツが大好物だということもインタビューに答えて話していたりもして、よく知られています。

これらはぜんぶ、北島選手の「らしさ」です。その人ならではの個性であり、

特有の魅力やもち味。きっともっとあるだろうけど、パッと思いつくだけでも、このくらいはあります。

でも、これだけでも「らしさ」がつかめていれば、ある程度は〝似合う服〟を着せられますよね。

もし北島選手から飲食業をはじめたいと相談を受けても、「メンチカツの専門店がいいんじゃないか」と案を出すことができますし、事業をやりたいといわれても、水泳関係のグッズをつくったらどうかと提案することもできる。印象的な言葉を発する人だから、言葉を使ったなにかという方向もあるかもしれない……。

こうして考えていけば、北島選手ならではの個性や魅力、もち味をうまく活かすことができます。

先ほどお話しした東京都水泳協会のキャラクターのデザインを手がけたときも、ぼくはやっぱり近い考え方でモチーフを探しました。

北島選手は協会の顔ですから、キャラクターも北島選手をイメージすること

148

第4講 「売れる魅力」の見つけ方

にしたのだけど、その「らしさ」はどこにあるかと考えると、いまみてきたような言動にも見えかくれする、あかるさだったり、率直さだったり、親しみやすさだったりします。

それと、なんといっても、平泳ぎする姿ですよね。

そういうものを引っくるめて、そのときはあえて直球勝負で、カエルをキャラクターにしました。

こういうアプローチの仕方は、対象が企業でも同じです。

ブランディングに取り組むときにも、「らしさ」つまりは企業ならではの個性や魅力、もち味を見つけるために、その企業や事業、業界、市場の状況などについて徹底的に調べることからはじめます。

あとで紹介しますが、東京ミッドタウンなら、なぜプロジェクトがはじまったのかというところからはじめて、なぜ六本木エリアなのか、六本木にはどういう歴史があるのか、どういう人がいる街なのか……と、関連する事柄をできるかぎり調べる。

149

そのなかにかならずといっていいほど、「らしさ」の手がかりがあります。

「完成度」に時間をかける

「らしさ」を見つけるときのポイントはいくつかありますが、そのひとつは、あまり考えすぎないことです。

ぼくがよくいうのは、いろいろ調べたうえで、「らしさ」を探るときは時間を決めてやる、ということ。たとえば30分で30個でも、100個でもなんでもいいのですが、かならず時間と目安を決めてイメージを探る。

グッドデザインカンパニーでは、だいたい30分で30個を目安に考えています。1分ごとに1つ出す計算だから、ハードルが高いと思われるかもしれないけど、そんなことはありません。そのペースで進められるような考え方をすればいいんです。

たとえば「日曜日」の「らしさ」を探るとしたら、どんなものがありますか？

150

第４講 「売れる魅力」の見つけ方

まず思いつくのは「朝寝坊」。

それから「月曜の準備」。

あるいは「サザエさん」……。

このくらいならパッと浮かびますよね。３つで１分もかかっていない。これでいいんです。

なにかの企画を考えるときも同じです。

企画を立てる、アイデアを出すというと、つい長く考え込んでしまいがちになるのだけど、自分ひとりで案出しをしたり、チームで企画会議をしたりするときには、このくらいの軽さでいいので、とにかくたくさん出してみることが大事です。

いちばん大切なのは、みんなが聞いてわかるものを見つけること。

もっといえば、人の意識のわりと浅いところにあって、なんとなくは知っているけど、まだフォーカスされていないようなものを見つけること。

「日曜日」のイメージとして、さっきあげた３つを聞いて「なにそれ？」と思う

人はまずいませんよね。「ビール」のイメージとして「泡」「金色」といわれて、「なんでそうなるの？」と思う人もいない。

このファーストタッチで、疑問に感じないものをたくさん見つけることが大切です。

なぜなら、そこで疑問を感じるということは、受け手にピンときづらいということだから。「うん、そうだよね」と思ってもらえるものがいいんです。

だから、30分で1つを見つけるような考え方も否定はしないけど、思いつくままにポンポン出していくやり方のほうが、はやく答えに近づけるとぼくは思います。

深く考え込まずに、とにかくまずはたくさん出してみる。で、そこから絞り込む。絞り込むのはさすがに少し時間がかかるかもしれないけれど、ここもなるべくはやく決めたいところです。

ぼくがいちばん時間をかけるべきだと思っているのは、アウトプットの完成度を上げるプロセスですね。

第4講 「売れる魅力」の見つけ方

たとえばロゴタイプを1字ずつ丁寧につくっていくとか、ポスターで使う青色の色目をどんなものにするか、とか。そこのところに時間を費やしたほうがいい。

というのもね、時間をかけてすごくいいアイデアを考えついたとしても、アウトプットの完成度がおろそかになると、そもそも商品として売り物にならなかったり、広告なのに人に振り向いてもらえなかったり、ということになりがちなんですよ。

これはぼくの想像だけど、きっとアップルなんかもアウトプットの仕上げのプロセスに相当な時間をかけているんじゃないかと思いますね。そうでなければ、あそこまでの完成度の高さは実現できないはずです。

ですから、みなさんがもし経営者になったり、企業の宣伝や広報の仕事に就いたりして、クリエイティブディレクターやアートディレクター、デザイナーに仕事を依頼することになったら、ぜひはやく企画や方針を決めてあげてください。

153

そのうえで、アウトプットの完成度を高める時間を十分にとったほうが、本当に効果のあるものができ上がるはずです。

東京ミッドタウンの「らしさ」

では、実際にブランディングをするときに、どんなふうに「らしさ」を見つけて、どんなふうにそれを活かしているのか。いくつか事例を紹介しましょう。

ひとつめは、三井不動産が展開する六本木エリアの商業施設「東京ミッドタウン（以下、ミッドタウン）」です。

ミッドタウンには、中川政七商店街やTENERITA、久原本家「茅乃舎」など、ぼくがブランディングにかかわったお店がいくつか入っていますが、じつはミッドタウン自体のブランディングにもたずさわっていて、広告やイベントの広告制作、シーズンごとのキャンペーンのコンセプトづくりなどをやっています。

第4講 「売れる魅力」の見つけ方

ミッドタウンの開業は2007年で、ぼくがかかわるようになったのは、その翌年の2008年に「Tokyo Midtown DESIGN TOUCH」というイベントの広告を担当して以来。最初はミッドタウンを盛り上げていくためにイベント告知をしたい、という相談だったのですが、そこでもぼくは、まずミッドタウンの「らしさ」はなんだろうと考えるところからはじめました。

若いみなさんが覚えているかどうかわからないけど、2000年代に入ってから、都心には街やエリアを活性化させるような商業施設がいくつかできています。

ミッドタウンがある六本木エリアでも、森ビルが運営する「六本木ヒルズ」が2003年にオープンしていますし、丸の内エリアだと、三菱地所が手がけた「丸ビル（丸の内ビルディング）」や「新丸ビル（新丸の内ビルディング）」が2002年と2007年にそれぞれオープンしている。

それらと比べたときのミッドタウンの「らしさ」はどこにあるのか。特有の魅力、もち味はなんなのか。

155

例によっていろいろ資料にあたりながらイメージをどんどん探っていくうちに、ぼくのなかで浮かび上がってきたのが、敷地の裏手に広々ととった芝生スペースの存在でした。

そこからさらにいろいろ調べてみてわかったのだけど、ニューヨークのセントラルパーク、ロンドンのハイドパークなど、世界の主要都市にはたいてい大きな公園があって、郊外に行かなくても都市で生活する人たちが自由に憩うことができる場所があるんです。

でも、日本の都市には、ある規模以上の公園が意外と少ない。日本人は余暇の過ごし方が下手だとよくいわれていますが、もしかしたらそのことと公園が少ないこととは関係があるんじゃないか。まずそう思いました。

じゃあ、なぜ日本には公園が少ないのか。

それは、そもそも土地がないからかもしれない。あるいは、公園みたいな公共の場所に集まるより、誰かの家に集まるほうが多かったということかもしれない……。

156

第4講 「売れる魅力」の見つけ方

東京ミッドタウンの芝生スペース

あれこれ思いを巡らせましたが、そのときぼくが立てた仮説は、日光を浴びる必要がないからじゃないか、ということ。

ニューヨークやロンドンは、東京より高緯度に位置しているから、日照時間が短い。そのため、貴重な日光を浴びられるときに浴びておこうと、公園をたくさんつくって、日光浴をする習慣が生まれたんじゃないか。

いっぽう、ぼくら日本人はもともと日照時間が足りているから、意識的に日光を浴びる必要がなかった。おかげで、日本人には公園はそれほど必要じゃなかったし、公園で過ごすという文化が根づかなかったんじゃないか。そういう仮説を立てたんです。

ならば、そんな日本に、なぜこのところ、公園がいくつもできはじめているのか。なぜだと思いますか？

これ、ぼくはこう考えました。きっと人々が、ゆっくりと語り合ったり、つかのまの休息をとったり、恋人との時間を楽しんだりする場を公園に求めはじめているということなんじゃないか、と。

第4講 「売れる魅力」の見つけ方

もちろんほかの国でも、同じようなことは求められているのだろうけど、日本人にとっては、とくにいまそういうところが大切になってきているってことなんじゃないか……。

だとしたら、広大な芝生スペースを設けているミッドタウンは、そんな人々の思いや気持ちをすごく大切にしている場所です。

というのも、東京では条例によって、建物の規模に応じた緑化が求められています。ある程度の規模の建築物をつくると、樹木を植えたり、芝生を植えたりして、敷地内に相応の緑を設けなくちゃいけない。

ところが、ミッドタウンの緑は、決められた緑化の条件を満たすどころか、大きく規定量を超えているんですよ。あれだけの広い緑地をつくろうと決めて、実際にそれを実現したミッドタウンは、それだけ人々が過ごす環境に十分すぎるほどの配慮をしている場所なんです。

別のいい方をすると、ミッドタウンをつくった三井不動産が、都心に大きな建物を建てる、大きな場所をつくるということの意味を、すごく大切にしてい

るということですね。

都心には土地がないからといって、規制のギリギリまで建物で埋めつくそうとするのではなくて、高いビルを建てることで土地を有効に活かせるぶん、そのまわりに人々がわーっと走りまわったり、くつろいだり、働いたり、住んだりできるような場所をつくる。そういう新しい都市のあり方、人間の過ごし方のモデルになっているんです。

つまり、あの緑地、芝生スペースはミッドタウンの単なる施設じゃなくて、三井不動産の姿勢が強く表れた「らしさ」なんです。

東京ミッドタウンは「いい人」

ちょっと駆け足で説明してきましたが、だいたいいつもぼくがブランディングに取り組むときには、こんなふうにいろんなことを調べたりしながら、「らしさ」の手がかりを見つけて絞り込み、あとは「なんでだろう」とつきつめて考

第4講 「売れる魅力」の見つけ方

えながら、それを検証します。

ミッドタウンの場合は、そうやって導き出したものを受けて、たとえば2010年には「東京のまんなかでいちばん気持ちのよい場所になりたい」という言葉を掲げて、「MIDPARK PROJECT 2010」というキャンペーンをやったりもしました。

東京のどまんなかにある豊かな緑とともにあるライフスタイルを提案して、まさにミッドタウンの「らしさ」を前面に押し出したわけです。

コピーライターの蛭田瑞穂さんが考えてくださったこの言葉は、その後のミッドタウンのブランディングを考えていくうえでも、すごく大きな指針となりました。

ポイントのひとつは、「東京のまんなかでいちばん気持ちのよい場所になりたい」という言葉の語尾の「なりたい」ですね。ちょっとぼやかした表現だけど、実際に本当に気持ちのいい場所だから、理屈からいえば「気持ちのいい場所だ」と断定してもいいのかもしれない。

でも、それだと少しだけ主張が強すぎるんです。「なりたい」というほうが、ちょっと謙虚で、いい人っぽい。

じつは、この「いい人っぽい」というところも大切です。
広告を含めて、企業のコミュニケーションづくりをお手伝いするとき、ぼくはかならず「擬人化」します。企業がもしも人だったら、世の中の人にどんな人だと思われるのがいいだろうか、どんな人に見られたいだろうかと、かなり初期の段階で考えます。
商業施設を人ととらえると、形容の仕方もいろいろあります。
流行の最先端を走っていて、すごくおしゃれな感じの施設だったら、「イケてる人」かもしれない。施設によっては「真面目な人」とか「一生懸命な人」ということもありえる。
ミッドタウンの場合は、緑地、芝生スペースに象徴される「らしさ」を考えると、それが「いい人」だったんです。
だから、ぼくが手がけているミッドタウンの案件はすべて、"いい人"だと

162

第4講 「売れる魅力」の見つけ方

東京ミッドタウン「MIDPARK PROJECT 2010」

見てもらえる」ことをテーマのひとつとして進めています。2017年のミッドタウン開業10周年に向けて、2014年から手がけているキャンペーンもそうですね。

ミッドタウンでは、開業当時からビジョンとして「JAPAN VALUE」という言葉が掲げられていて、さらに活動は「Diversity」「Hospitality」「On The Green」という3つのコンセプトにもとづいています。

ぼくがかかわる前から決まっていたものなのだけど、これらは対外的に打ち出すものであると同時に、ミッドタウンで働く人たちにとっての"地図"でもある。なにか新しい活動をやるときにも、「JAPAN VALUEだから、こうだよね」と判断の指針になっているんです。

ミッドタウンとしては、10周年という節目を迎えるにあたって、もう一度、こういう考え方を内外の両方に向けて発信していきたい。

でも、いざミッドタウンとしてのコミュニケーションを考えはじめると、言葉の表現がすごく気になりました。

第4講 「売れる魅力」の見つけ方

国際化していく東京のなかで日本の価値を問う、ということを考えると、あえて英語で表現するという伝え方はもちろんあります。ここは国際的な場所だというメッセージも含めて、ね。

ただ、ちょっとだけ物足りないと感じたんです。

たとえば、コンセプトのひとつ「Diversity」は、このところよく耳にするようになった言葉だけど、それが意味するところをちゃんと理解している人はどのくらいいるのか。

それに、この言葉がミッドタウンとどう結びついているのか、ミッドタウンでどう実現されているのかも、少し伝わりづらい。

「JAPAN VALUE」、つまり「日本の価値」を問うわけだから、自分たちがめざすところ、大切にしているものを日本語でも共有したほうがいいんじゃないか。そのほうが「いい人」でしょうし……。

そう考えて、コンセプトを日本語にいいかえて発信することにしたんです。

最初はいまお話しした「Diversity」から。これ、直訳すると「多様性」なのだ

東京ミッドタウン ブランド広告「和える」

第4講 「売れる魅力」の見つけ方

東京ミッドタウン ブランド広告「和らぐ」

けど、そのままじゃ、少しピンとこない。
だから「和える」という言葉をあてました。
「和える」には、なにかとなにかを合わせることで、新しい価値を生み出すという意味があります。それがミッドタウンがめざす多様性なんだよ、というメッセージですね。
ちなみに、2015年めの2015年は「和らぐ」。これは「Hospitality」を日本語にしたものです。
いわゆる広告キャンペーンですが、こうして「広く告げる」こともやっぱり必要です。とくに、みなさんがこの先、起業したり、企業の経営者になったり、企業の中枢に入っていったりすることを考えるなら、広告というものをきちんと理解しておいたほうがいいでしょうね。
自分たちがなにを大切にし、どこをめざしているのかを、社内にいる人たちや世の中に対して、広く伝えなくてはいけないシーンが、かならず出てきますから。

168

第4講 「売れる魅力」の見つけ方

宇多田ヒカルさんの「らしさ」を映し出す

さて、ここまで、東京ミッドタウンというとても大きな商業施設についての「らしさ」と、それを起点としたブランディングについて説明してきました。

でも、「らしさ」は別に大きな企業や組織だけにあるものじゃありません。

さっきの就職活動の例や、北島康介選手の例でも話したように、個人にももちろん備わっているものです。

最近はセルフブランディングなんていい方もよくされていますが、社会で個として足場を築いて、いい仕事をしていくためには、もはや不可欠な技法となってきつつあるんじゃないか、とすら思いますね。

その最たるものが、タレントやアーティストでしょう。

ぼくはそう呼ばれる人たちともいっしょに仕事をしていますが、当然のことながら彼らの「らしさ」も重視して、大切にするようにしています。

２０１０年に宇多田ヒカルさんが発表した『Utada Hikaru SINGLE

169

『COLLECTION VOL.2』のアートディレクションを手がけたときも、やっぱりそうでした。

これは宇多田さんが無期限の活動休止に入る最後のアルバムとしても話題になった仕事でしたが……、じつはそれまで彼女のアルバムはというと、楽曲の世界観をもとにつくり込んで撮影されたビジュアルを使ったものがとても多かったんです。

そのビジュアルのトーンが、宇多田ヒカルという人のイメージをほぼつくっていたといってもいいでしょうね。

でも、つぎのアルバムを出したら活動を休止するという話を聞いて、ぼくはそれまでの宇多田ヒカル像を単純に引きつぐんじゃなくて、これから活動休止に入っていこうとする彼女の心、彼女の「らしさ」を、そのまま映し出すことはできないだろうかと考えました。

それで、ふだんの彼女のままを撮影することにしたんです。こちらで衣装を用意したりはせず、「自使う衣装は、ぜんぶ彼女の私物です。

170

第4講 「売れる魅力」の見つけ方

分がこういう服を着て写りたいと思うものをもってきてください」とお願いして、服も、靴も、自宅からもってきていただきました。数パターンのコーディネートもすべて、ご本人にお任せしました。

ヘアスタイルもそうですね。ヘアメイクのプロが入ってはいますが、宇多田さんとのつきあいが長いヘアメイクさんに、宇多田さんらしい、自然な仕上がりにしていただきました。

撮影場所は、彼女のオリジンであるお母さんの故郷、岩手県。彼女もスタッフもみんないっしょになって大型バスで移動し、実際に旅をしながら撮っていったんです。

こういうことを、ぼくは手紙を書いて宇多田さんに提案しました。

といっても、便箋に書いたわけじゃないのですが、手紙のような企画書を書いたんです。

そもそも、企画書そのものが、ちょっと手紙に似ているところがあるんですよね。

宇多田ヒカル『Utada Hikaru SINGLE COLLECTION VOL.2』の商品（左下）と広告（その他）

第4講 「売れる魅力」の見つけ方

宇多田ヒカル『Utada Hikaru SINGLE COLLECTION VOL.2』ポスター

というのも、手紙はだいたい、「お元気ですか？」と相手を気づかうところからはじめて、最後まで相手のことを思い浮かべながら書きます。

企画書もそこは同じ。読む相手、伝えたい相手のことを考えながら書く。ぼくはこれ、じつは企画書の極意だと思っています。

だって、いくら宛先が自分でも、差出人のいいたいことばかりが書いてあるものは読みたくないでしょう？　読みたくなるのはやっぱり、自分のことを思い浮かべながら、自分のためを思って書かれたものです。

だから、ぼくはふだんから企画書にはまず、相手がこれを聞きたいだろうな、これをいってほしいのだろうな、と思うことを書くようにしています。

宇多田さんへの提案のときには、とくにそれを意識しました。本当に手紙を書くつもりで、企画書の最初に書いたのは、「星を見に行きましょう」という言葉でした。

なぜ星を見に行こうと誘ったのかというと、「宇多田ヒカル」という名前が「宇宙」であり、「星」なんじゃないかと思ったから。

174

第4講 「売れる魅力」の見つけ方

宇多田の「宇」は、宇宙の「宇」だし、「ヒカル」は「光」。宇宙の光、原始的な光とはなにかといえば、それは「星の光」なんじゃないか。

単純なのですが、そんなことを書いて提案したら、「なんで、いままで、そんなふうに思わなかったんだろう」と喜んでもらえました。

そうやって彼女のオリジンや「らしさ」を大切にしてできたのが、星空の写真を使ったアルバムジャケットです。広告には、旅をしているような宇多田さんの写真も使っています。

宇多田さんにぼくが書いた手紙のような企画書は、この講義でもすでにお話ししてきた"地図"の共有でもありました。

いっしょに向かって進む先のイメージを、このときは企画書で共有した、分かち合った、ということです。

究極のプレゼンは、プレゼンがいらないこと

企画書の話が出たので、せっかくですから、実際に使った企画書をもとに、プレゼンについてもう少し詳しく説明しておきましょう。

お見せするのは、ぼくが2012年からブランディングにかかわっている久原本家のブランド「茅乃舎」のシンボルマークを提案したときのものです。

料理に興味がある人は知っていると思うけど、久原本家は化学調味料や保存料を使わない「茅乃舎だし」で有名な「茅乃舎」や、上質な辛子明太子を製造販売している「椒房庵（しょぼうあん）」など、博多らしい味や自然を大切にした調味料、食品を提供している企業です。

本社は福岡県にあって、創業は明治26年。西暦でいえば、1893年です。もともとは醤油づくり専門の醤油蔵だったのですが、1980年代からは、それまで醤油醸造で培った知見を活かして、たれやスープをつくったり、辛子明太子をつくったりといったことにも取り組むようになりました。

176

第４講 「売れる魅力」の見つけ方

そんななかで久原本家は、旬の食材を大切にし、食文化を後世に伝えたいという思いから、２００５年に自然食にこだわった「レストラン茅乃舎」をオープンさせ、だしなどの商品の通信販売もはじめた。「茅乃舎」は、そうやってできたブランドなんです。

いまや全国で大人気の「茅乃舎だし」も、最初は通信販売や本店で展開していただけだったんですよ。ところが本物へのこだわりが理解されたのか、クチコミで火がついて、全国の百貨店や商業施設からも出店の話が相次いだ。さらにほかのブランドの業績も順調で、売り上げはどんどん伸びて、２０１４年には、久原本家グループの年商は１３０億円を超えています。

でも、急激に成長したことで、ブランドごとの事業内容がそれぞれ複雑化して、少し入り組んできたんですね。だから、それを一度整理して、各ブランドの役割を明確にし、ブランド力をより強固なものにしようということで、ぼくがかかわらせていただくようになったんです。

ブランドの整理を考えるにあたって、まずぼくがやったのは、当然のことで

すが、それぞれのブランドについて調べること。久原本家の施設や店舗を見てまわったり、商品を使ってみたり、いつもやるように関係するいろんな資料や文献を読んだりもしました。

河邉哲司社長やスタッフのみなさんから何度も詳しく話を聞いたりもしし、逆にぼくのほうから感じたことや考えたことをぶつけたりして、ディスカッションも重ねました。そういう作業に、10ヶ月くらい時間をかけました。

そのあいだに、それぞれのブランドがどういうコンセプトのどんなブランドになるべきか、どういう方向性の見え方をめざすべきかと、いろんなことを考えて、思いつくかぎりのことを検証しました。そうしてたどり着いた結論のうちのひとつが、2013年6月にプレゼンした、いまからお見せする茅乃舎の企画書の提案です。

ですから、先にいっておくと、この企画書ではいわゆる"前段"の部分について、あまり詳しく触れていません。

ふつうのプレゼンなら、そのブランドの「らしさ」はどこにあるのか……など

と、提案のベースとなる前提について、ぼくが考えたことをまず順を追って説明するのですが、そのあたりについてはもう、10ヶ月のあいだにクライアントとのディスカッションなどを通じて共有できているんです。

ある意味、理想に近いプロセスといってもいいかもしれません。究極のプレゼンは、プレゼンがいらないことだとぼくは思っているのだけど、かぎられた時間のなかで探り合うように話すよりは、何度も膝をつきあわせて話し合いながら進めたほうが、お互いにとってプラスになるはずですから。

ただ、そのためにはやっぱり、時間をかける必要があるんです。

ときどき、若い人たちから「案のよさをクライアントがわかってくれない」という相談を受けるのだけど、そういう場合も、押し切ろうとしたり、すぐに結論を出そうとしたりするのではなく、もっと時間をかけて話し合うようにしたほうがいいのかもしれません。きちんと対話して、コミュニケーションをとって、お互いにわかりあうことがなにより大切なんです。

正しいと思うことほど、慎重に伝える

　この「茅乃舎」のプレゼンもまた、そういうプロセスを経たものだということをふまえつつ、では、順に企画書を見ていきましょう。
　1枚めは表紙。それをめくると、2枚めから5枚めにかけて、こうあります。

「先日は申し訳ありませんでした。」
「もう大丈夫です。」
「でも、たまには病気になってみるもんです。」
「病床でいいことを思いつきました。」

　ちょっと恥ずかしい話なのですが、このプレゼンの1ヶ月くらい前に、ぼくは体調を崩して1週間ほど入院してしまい、打ち合わせをキャンセルしてしまったんです。クライアントのみなさんにもご迷惑をおかけしたので、その謝

180

罪から入っています。

でも、病院でも頭は使えますし、動けないぶん、かえっていろいろ考えます。そうこうするうちに、それまで調べたりしてきたことが、ぼくのなかで一気に整理できた。そこからさらに検証したり、準備したりして、この提案にいたった、ということを書いています。

つづく6枚めからが、事実上の本編です。

「ご提案」
「マークをつくりませんか。」

じつはこのとき、クライアントから「新しいマークをつくりたい」という依頼を受けていたわけではありませんでした。それどころか、この日はもともと打ち合わせだけすることになっていて、プレゼンをする予定でもなかったんです。要するにこの提案は、ぼくが勝手に、新しいマークをつくったほうがいいん

茅乃舎
ご提案

先日は申し訳ありませんでした。

もう大丈夫です。

でも、たまには病気になってみるもんです。

病床でいいことを思いつきました。

ご提案

マークをつくりませんか。

マーク

じゃないかと考えて、自主的にしたものでした。
というのも、10ヶ月のあいだ、何度も打ち合わせを重ねて、いろんなことを知れば知るほど、ぼくはどんどん久原本家が好きになっていきました。ものづくりへの誠実な姿勢も、お客さまと向き合うときの丁寧さや謙虚さも、たゆむことなく努力しつづけようとする企業風土も、すべて尊敬できると思ったし、そのどの商品も本当においしいんですよ。河邉社長をはじめ社員のみなさんも魅力的な方ばかりで、人柄にも惚れ込んでいました。
こうなると、ぼくのおせっかいグセが出てきてしまうんです。
久原本家という企業は、いまのままでもすばらしいけれど、もっともっとすばらしくなれる気がする。まだ知られていない魅力を世の中に伝えるには、どうしたらいいだろうか……。そんな考えが、たえず頭の隅のほうでグルグルとまわるようになりました。さっきもお話ししたように、入院先のベッドの上で、思いがけず時間ができたときにも、考えたのはそのことでした。
なかでも茅乃舎は、そのときのブランドとしての見え方は素朴で控えめで、

第4講 「売れる魅力」の見つけ方

たしかに本物にこだわりをもつ誠実さは、よく伝わっていると思いました。けれど、茅乃舎のいちばんのすごさは、味も含めた商品の質の高さにあるんじゃないかとぼくは感じていた。化学調味料や保存料が無添加であるだけでなく、商品自体がものすごくおいしいからこそ、リピーターがどんどん増えているわけですから。

そんな品質の高さ、味のよさを、もっと世の中に伝えたい。それには、マークやデザインもステージを一段上げて、さらに洗練された方向にもっていくといいのかもしれない……。そう考えて、退院後にデザインをつくり、いつものようにいろんな方向性を検証して迎えたのが、この自主プレゼンだったんです。

河邉社長をはじめ、同席されたみなさんは、きっと突然の提案にびっくりされただろうと思います。でも、ぼくのことをわかってくださっているのか、すぐに真剣に耳を傾けてくださいましたが……。

「マーク」

「マークには大きく2種類あります。A・ロゴマーク　B・シンボルマーク」
「ロゴマークは社名などの文字（ロゴタイプ）、もしくは文字をマーク化したものを指します。」
「シンボルマークは装飾された図や星や動物など、文字以外のマークを指します。どちらも企業やブランドなどの象徴として用いられます。」

つづく8枚めからは、そのマークとは、そもそもどんなものかということを確認しています。

「マーク」という言葉は日常でも使われますが、とくに注意が必要なんです。デザインの文脈で話すときには専門用語です。こういうとき、クライアントは事業や経営のプロでも、デザインのプロじゃないから。なんとなく意味がわかるような言葉でも、提案している側と同じ意味で受け止めてくれるとはかぎりませんし、そこでニュアンスがちがえば、伝えようとしていることが正しく伝わらなくなる可能性もあります。だから、キーワード

186

マークには大きく2種類あります。
　　　A. ロゴマーク
　　　B. シンボルマーク

ロゴマークは社名などの
文字（ロゴタイプ）、
もしくは文字をマーク化
したものを指します。

シンボルマークは装飾された
図や星や動物など、
文字以外のマークを指します。
どちらも企業やブランドなどの
象徴として用いられます。

茅乃舎さんにあった
これまでのシンボルマーク

となるような用語や言葉は、きちんと確認しておいたほうがいい。

実際、ここで使っている「マーク」という言葉にしても、デザイナーのなかにも「ロゴマーク」と「シンボルマーク」のちがいをきちんと理解していない人はけっこういます。

企画書にもあるように、ロゴマークとは「文字」、つまり「ロゴタイプ」が入っているマークのこと。ソニーやパナソニック、富士通などの企業のマークは、典型的な例ですよね。ほかにも、ぼくの仕事でいえば、ＮＴＴドコモの「ｉＤ」もそうです。

いっぽうのシンボルマークはというと、図や記号だけでできているマークのことをさします。楽器の調音に使う音叉を３本合わせたヤマハのマークなどは、わかりやすい例かもしれません。

茅乃舎の場合はどうだったかというと、それまでは「茅乃舎」というロゴマークとともに、家のようなイラストがシンボルマークとして使われていました。

ただ、業態が変わり、事業の規模が大きくなってきたなかで、この先、ブラ

188

ンドをどうしていくべきかと考えると、従来のシンボルマークでは、茅乃舎がもっている本物へのこだわりや高い志が伝わりにくいのではないかと思ったんです。

それで、「茅乃舎さんにあったこれまでのシンボルマーク」として、これまでのシンボルマークを見せたうえで、

「これまでの業態や規模ではこれで良かったと思います。」
「これからの茅乃舎さんのステージを考えると もう少し上質なマークが良いかもしれません。」

とマークの変更の必要性についてお話ししました。

ただし、こういう変更案を扱うときには、説明の仕方にはとくに気をつけなくてはいけません。なぜなら、いい方をまちがえると、相手を否定しているように聞こえてしまうから。

これまでの業態や規模では
これで良かったと思います。

これからの茅乃舎さんの
ステージを考えると
もう少し上質なマークが
良いかもしれません。

考えてみました。

久原本家の中に脈々と
流れている考え方。

本物

だからこその無添加であり
だからこその無香料です。

これから先、
もっと正直にもっと本物を
できる限り安価に
できる限り簡単に
していこうとしている。

もしかしたら、話している内容は疑いの余地がないような正しい主張だったりするのかもしれないけれど、正しいと思うからといって、乱暴に言葉をぶつけていいわけじゃない。むしろ、正しいと思うことほど、慎重に伝えなくてはいけないんです。

いくら正論でも、もし「否定されている」と感じたら、相手だっていい気はしないし、耳を傾けたくなくなりますよね。そうならないように、いい方には十分に気をつける。

念のためにいっておくと、これは、耳ざわりのいい話し方をして相手をうまく丸めこもう、という意味じゃありません。あくまで、きちんと気を配って、つまらない誤解を避けようということです。

そのために大切なのは、相手のいいところや正しいと思うところを、まずきちんと伝えること。この場合なら、「これまでの業態や規模ではこれで良かった」の部分がそうですが、そこを共有するからこそ、もっとよくするために変更しましょう、という話に耳を傾けてもらえると思うんです。

ブランディングはやっぱり見え方のコントロール

そのうえで、新しいシンボルマークの考え方に入ります。まず16枚めから20枚めは、ベースとなる久原本家という企業の思想、理念について確認しています。

「考えてみました。」
「久原本家の中に脈々と流れている考え方。」
「本物」
「だからこその無添加であり だからこその無香料です。」
「これから先、もっと正直にもっと本物を できる限り安価に できる限り簡単にしていこうとしている。」

そして、21枚めからは、その思想、理念に上乗せしてマークに込める意味の説

明です。

「本題」

「8年前の9月2日に茅乃舎本店がオープンしました」

「社長はその時のことを嬉しそうに話してくださいました。」

「オープンまで大変だった。やっとオープンしたその日、夜になったらちょうどあの山間に満月が出てたんだよ。」

「とても嬉しそうでした。」

これは実際に、ぼくが久原本家の河邉社長から直接お聞きした話です。地元の食材を守り、食文化を後世に伝えたいという高い志をもって、２００５年の９月２日にレストラン茅乃舎をオープンさせた、ちょうどその日の夜に満月が出ていたのだそうです。

昔でいえば、瑞祥というのかもしれませんが、河邉社長もその出来事をすご

194

第4講 「売れる魅力」の見つけ方

く大事に思っていらして、なにか運命的なものを感じておられるようでした。

そんな社長の思いや価値観、ひいては「らしさ」を象徴する「月」。

そして、26枚めからは、今度は茅乃舎の立地に注目して、もうひとつの象徴的な存在について指摘しています。

「茅乃舎さんと久原本社の間には神社があります。」
「伊野天照皇大神宮」
「何が祀られているかご存知ですか？」
「伊勢神宮と同じく、天照大神を祀っているそうです。」

久原本家の本社とレストラン茅乃舎は、直線距離にして2キロも離れていないのですが、ちょうどそのまんなかあたりに、伊野天照皇大神宮という「九州の伊勢」とも呼ばれる由緒正しい神社があるんです。

そこにまつられているのは、日本書紀や古事記に「天の岩戸」に隠れると世の

195

本題

8年前の9月2日に茅乃舎本店が
オープンしました。

社長はその時のことを嬉しそうに
話してくださいました。

オープンまで大変だった。
やっとオープンしたその日、
夜になったらちょうどあの山間に
満月が出てたんだよ。

とても嬉しそうでした。

茅乃舎さんと久原本社の間には
神社があります。

伊野天照皇大神宮

何が祀られているかご存知ですか?

伊勢神宮と同じく、
天照大神を祀っているそうです。

月と太陽

茅乃舎は何と、
月と太陽に守られていたのです。

少し都合が良すぎる考えです。笑

第4講 「売れる魅力」の見つけ方

中が闇につつまれたという話が書かれている天照大神。伊勢神宮の内宮にもまつられている、太陽をつかさどる神です。

いわば、茅乃舎は太陽をつかさどる神に守られた地で生まれた。そのことを指摘しています。つまり、「太陽」は茅乃舎にとって、地理的、地域的な「らしさ」を象徴しているわけです。これを受けて、30枚め。

「月と太陽」
「茅乃舎は何と、月と太陽に守られていたのです。」
「少し都合が良すぎる考えです。笑」

先ほどもお話ししたように、久原本家には「本物」へのこだわりが脈々と受けつがれていて、その思想、理念をもとに、茅乃舎というブランドでは自然を大切にし、地元の文化を重んじた事業を展開しています。河邉社長の満月のエピソードは、まさに自然を大切にしていることのあらわれのひとつでもあるし、

199

伊野天照皇大神宮の存在は地元の文化の象徴です。

そういう意味で「月と太陽」に注目してみましょう、ということ。

だから、32枚めで「少し都合が良すぎる考えです」と書きましたが、別にそれほど無理やりなこじつけをしているわけでもありません。河邉社長自身もなにより自然を大切にし、地元の文化を重んじている人ですから、ぼくがここに書いた「月と太陽に守られていた」という言葉にも、きっとピンときておられたはずだと思います。

でも、ぼくのような人が「守られている」というのは、ちょっと似つかわしくないというか、気はずかしくて……。それで、こういう"合いの手"を入れて、場の空気のようなもののバランスをとってみました。

こうした考えをふまえて、34枚めでは、いよいよ新しいシンボルマークを提案しています。

そのうえで、35枚めからは、実際にこのマークを使う場合の展開例をイメージとして見せてもいます。紙袋に入れるとこう、団扇に入れるとこう……と。

ただ、ここにある展開例は、実際にそれまであったツールや設備にマークをあてはめているだけではありません。

たとえば、久原本家は醤油蔵が原点ですから、前掛けがあってもいいのではないか、店舗には大きな垂れ幕や提灯があるといいのではないか、などと、「こういうものもつくるといいかもしれない」という新しいツールや見せ方の提案も含めています。

というのも、適切なマークをつくることはもちろん大切ですが、やっぱりそれをどんなふうに使うのかもすごく大切なんですよ。初回の講義で、ブランドとは何かを積み上げていくようにしてつくられるもの、といいましたし、ぼくが中川政七商店の段ボール箱をデザインした話もしましたが、ブランディングはやっぱり見え方のコントロールなんです。

せっかく「らしさ」を象徴できるマークをつくっても、使い方をまちがえると、ブランドはうまくかたちづくられていきません。この展開例では、そのところの方向性のようなものも示して、共有しているんです。

結論

37

38

39

40

41

42

このマークは様々な事象を
表現しています。

43

月と太陽

44

日食

天照大神が天の岩戸に
隠れたという話は
一説によると日食だったのでは
ないかとも言われています。

隠れてしまった天照大神に
出てきていただくために
うまいものや音楽や踊を
踊ったと言います。

伊勢神宮の外宮は
食を祀る神様です。

で、43枚めからは、このマークによって表現するものについて、さらに整理しています。

「このマークは様々な事象を表現しています。」
「月と太陽」
「日食」
「月と太陽」
「天照大神が天の岩戸に隠れたという話は一説によると日食だったのではないかとも言われています。」
「隠れてしまった天照大神に出てきていただくために　うまいものや音楽や踊りを踊ったと言います。」
「伊勢神宮の外宮は食を祀る神様です。」

「月と太陽」はすでに触れたことですが、それ以外にも、このマークにはいろんな意味が込められています。そのひとつは「日食」であり、それを物語として

描いたといわれる「天照大神が天の岩戸に隠れた」というお話。
先ほども少し説明しましたが、みなさんも知っているように、天照大神に天の岩戸から出てきてもらうために、ほかの神々はおいしいものを食べたり、歌ったり、踊ったりしたといわれています。
また、伊勢神宮には、内宮の天照大神だけでなく、食をつかさどる豊受大神が外宮の神としてまつられてもいる。
そういう食との関係性が、このマークにはある、ということです。

「もう一つ」
「禅の世界でいう……」
「円相」
「円相とは ①まるい姿。円形。②禅で、悟りの象徴として描く円輪。一円相。③曼荼羅の諸尊の全身を包む輪。④（京五山の僧の語）銭一貫文の称。（広辞苑 第六版 p３３６）」

もう一つ

禅の世界でいう……

円相

円相とは
①まるい姿。円形。
②禅で、悟りの象徴として描く円輪。一円相。
③曼荼羅の諸尊の全身を包む輪。
④(京五山の僧の語)銭一貫文の称。

(広辞苑 第六版 p336)

世界を表現しています。

最後に

醤油
(だし)

「世界を表現しています。」

さらに、このマークを円ととらえると、もっと別のものを表現してもいます。

そのことを、禅の言葉を用いて説明しているのが、49枚めからのくだりですね。

「円相」といいますが、禅では円は悟りを意味していて、調和がとれた世界をあらわしているといわれています。禅僧は自分の悟りを表現するために、ひと筆で円を描くそうですし、京都の禅寺などに行くとわかりますが、そこから理想郷を眺めるという意味で円形の窓を書院に設けたりもしています。

ちょっと大きな話ではありますが、そんな「世界」を、このマークは表現してもいる。そして、54枚めから56枚め。

「最後に」
「醬油（だし）」

210

最後に、マークに表現したシズルの説明です。円だ、円だ、といってきましたが、よく見ればわかるように、じつはこのマークはただの円じゃありません。下側をほんのちょっとだけ、ふくらませてあります。

液体が垂れているイメージですね。これによって、醤油とか、だしとか、そういうものをあらわして、茅乃舎ならではのシズル（企業や商品などの魅力や価値）を表現しているんです。いわばこのマークの"ミソ"の部分ですが、それを最後にお話しして、プレゼンを終えました。

社長をはじめクライアントのみなさんの反応はというと……、最初にお話ししたように、前触れのない突然の新しいマークの提案だったにもかかわらず、ポジティブに受け止めてくださったようでした。しかも驚いたことに、その場で、このマークの採用を決めてもくださいました。

その後、新しいマークは、展開方法や細かな色の検証、印刷手法の検討などの調整を重ねたうえで、プレゼンから8ヶ月後には、パッケージや紙袋に刷られて店頭に並びました。

知りたいのは、データを集めたその先

企画書は、全部で56枚。枚数だけを聞くと、たくさんのことを話しているように思えるかもしれません。

でも、実際には1枚に「本題」としか書いていないようなものもありますし、まとめようと思ったら、A4サイズの文書なら4〜5枚に収まるくらいですね。いわゆる紙芝居方式で、時間にして10分で話せる程度でしょうか。

もちろん、これはあくまでぼくにかぎったやり方で、広告会社がプレゼンで使う企画書なんかだと、同じくらいの枚数でも、もっといろんなことが書いてあったり、いろんな情報がぎっしり詰まっていたりするものもあります。

そういう企画書にはなにが書かれているのかというと、データが載っているんです。こんな調査データがある、だからこうなんです、という説得材料として。

けど、ぼくは企画書にはデータを入れません。データについては、ぼくにいわ

212

第4講 「売れる魅力」の見つけ方

れなくても、クライアントのほうがよく知っているだろうと思うから。プレゼンで知りたいのは、きっとデータを集めたその先のことですよね。

もし、グッドデザインカンパニーのロゴマークをつくってほしいとデザイナーに依頼するとしても、イメージについて市場調査をしたら、こうなりました、というデータは、たぶん誰が調べてもほとんど同じ結果になるはずです。

まあ、独自の切り口でやれば、少しくらいはちがった結果が出てくることもあるのかもしれないけど、それでも依頼する側として聞きたいのは、「で、そこからどう考えればいいの？」というところでしょう。

だから、企画書はすごくシンプルでいいと思うんですよ。自分が考えたことを、丁寧に書いて伝えればいい。

そういう意味では、ぼくがやっているような紙芝居的なプレゼンもわるくないし、むしろ効率的なんじゃないかと思っています。

ぼくはプレゼンの場では、考えたことを淡々と伝えます。先ほどの宇多田さんとのお仕事の場合は、企画書をおわたしして読んでもらいましたが、対面の

プレゼンのときは、企画書に書いた言葉を読みながら語りかけていきます。マークの案を見せるときも、ブランディングの方針について話すときも、基本は同じ。もしかしたら、納得のいかないところや、もっとこういうものがいいというご希望がおありかもしれない、ぜひご意見をお願いします、と、つねに相手に対話を求める姿勢でいます。

そう、提案というよりは対話ですね。少なくとも、なにか決断をせまるようなもののいいはしません。いまお見せした茅乃舎の企画書の16枚めに「考えてみました」と書きましたが、姿勢の部分はだいたいつもそんな感じです。

要するに、テクニックじゃないんです。ふつうに話しているだけです。もしコツのようなものがあるとしたら、それは「自分を自分以上に見せようとしない」ということでしょうか。

人は自分を自分以上に見せようとすると、緊張するんです。緊張すると、ふつうに話せなくなるし、ふつうに話せないと伝わるものも伝わりません。カラオケでも「うまく歌おう」と思うと緊張して、声が裏返ったり、音程が外れたりし

ますが、あれと同じです。

プレゼンでは、いいことをいおうとか、うまいことやってやろうなんて、ぜったいに思っちゃいけない。自分はしょせん自分でしかないと開きなおって、考えたことを丁寧に伝えていく。そうすれば、結果的にいいプレゼンになるはずです。

くり返しになりますが、企画書はクライアントへの手紙のようなものです。

だから、ぼくの場合は、あえて企画書を紙にして見せるし、小説や新聞などの読み物に使われることが多い明朝系の書体で表現してもいます。

まあ、伝えたい相手の前で絵本を読むかのように語りかけていくというのは、ちょっと非日常的なことかもしれないけれど、でも、プレゼンが発表の場じゃなくて「手紙を相手に手わたす場」だと思えば、ぼくのやり方にも納得がいくんじゃないでしょうか。

デザインを武器とするために

ブランドの必要性やつくり方などについて、回を重ねて解説してきたぼくの「ブランディングデザイン」の講義は、これで終わりです。

みなさん、いかがでしたか？

なぜ、これからは仕事にデザインの視点が必要になるのか、なぜ「売れる」ようにするためにブランドが必要なのか、おわかりいただけたでしょうか？

最後に確認の意味も込めて、講義の総括として、これまでお話ししたことのなかから大切なポイントを、3つの言葉でまとめておきます。

ひとつめは、「センスとは、集積した知識をもとに最適化する能力のことである」。

講義のなかで何度もお話ししたので、もう詳しくはくり返しませんが、「センスわるいね」っていわれると、なぜだか多くの人がドキッとしてしまうんですよね。自分が知らない分野のことを指摘されたような気がして、うまく反論

第4講 「売れる魅力」の見つけ方

できなくなってしまうんです。

でも、じつはそれは勘ちがいにすぎない。なぜなら、センスとは集積した知識をもとに物事を最適化する能力のことだから。「いい」「わるい」で語るものじゃないし、一部の人が生まれつきの才能として備えているものでもない。

最適化は、知識があればできるんです。そして、知識は努力すれば集められる。だから、センスは努力で身につけられる――という話でした。

2つめは、「世の中をあっと驚かせてはいけない」。これは、ひとことでいえば「差別化」というものへの誤解です。

社会に出るとわかることですが、商品の販売であれ、開発であれ、なにかの企画やアイデアを考えるとなると、「差別化しなくちゃいけない」とうるさくいわれます。ライバル企業とまったく同じ商品を売るわけにはいかないから、たしかに差別化は必要なのですが、なぜだかそこで、あっと驚くようなものを生み出さなくてはと思ってしまいがちなんです。

けれど、そこをめざしちゃいけない。なぜなら、「あっと驚かせよう」とつくっ

217

たものは、たいてい世の中に受け入れられないから――こういう話をしました。

イスの差別化をはからなくちゃいけないからといって、座れないイスをつくっても意味がないでしょう。そんなことは冷静に考えるとわかるのだけど、差別化を考えはじめると、それに近いことをやってしまうんですよ。そう的を射ているなら、本当はもっと小さな差をつくるだけでいいんです。そういう意味で、「世の中をあっと驚かせてはいけない」。

で、3つめ。「ブランドは細部に宿る」。

先ほどもお話ししたように、ブランドとは河原で石を積み上げていくようにしてつくられるもの、です。

この石のひとつひとつが、商品であり、パッケージであり、広告であり、店舗であり……、つまりは企業が発信するアウトプットです。

ブランディングとは、「アウトプットすべての見え方をコントロールすること」ですから、たったひとつの〝石〟の見え方が適切でないだけでも、じつはブ

ランドは成り立たなくなってしまいます。

たとえば、この教室の時計の下にある張り紙。あれは本当に、あのデザインでいいのか、あの位置でいいのか、とか。

教室の電灯を点けたり、消したりするスイッチプレートは、あのデザインの、あの商品でいいのか、とか。

ブランドをきちんとつくっていこうとするなら、本当はそのくらい細部にまで気を配る必要があるし、ブランドというものは、そのくらい細部に左右されるものなんです。

しかも、これも何度もお話ししたことだけど、そこでのコントロールに、好みをあてはめてはいけません。あくまでデザインの最適化に徹する。

もっといえば、企業の志や大義をそこにふまえつつ、社会的な視野に立ってブランドを構築していく。それがいまという時代に、デザインを武器とするということです。

初回の講義でもお話ししたように、いまその舵取りをするクリエイティブ

ディレクターの席、もしくはクリエイティブコンサルタントの席はまだまだ埋まっていません。企業の命運を左右するほどの重要な仕事なのに、また企業から求められてもいるのに、そこで勝負できる人材がほとんどいない。
だから、この教室のなかから、近い将来、ぼくと同じようにそこで仕事をする人が現れたらすごくうれしいですね。
いや、それ以上に、ぼくのようなクリエイティブディレクターをパートナーとしたり、あるいは自分でデザインを使いこなしたりして成功をおさめる、スティーブ・ジョブズのようなすばらしい経営者が、みなさんのなかから出てくることを願っています。
これでぼくの講義を終わります。ありがとうございました。

第4講 「売れる魅力」の見つけ方

〈著者関連制作物クレジット〉
P157　　東京ミッドタウン 芝生スペース / PH：Moto Uehara（上）、阪野貴也（下）
P163　　東京ミッドタウンマネジメント「OPEN THE PARK 2010」2010年 / 交通広告
　　　　　CD・AD：水野学　D：good design company　C：蛭田瑞穂　PR：水野由紀子、井上喜美子
P166-167　東京ミッドタウンマネジメント「和える」2014年（右）「和らぐ」2015年（左）/ 交通広告、館内広告
　　　　　CD・AD：水野学　D：大作皐紀、柿畑辰伍　C：蛭田瑞穂、森由里佳　PH：本城直季　PR：井上喜美子
P172-173　Universal Music LLC　宇多田ヒカル「Utada Hikaru SINGLE COLLECTION VOL.2」2010年
　　　　　交通広告、CDジャケット　CD・AD：水野学　D：good design company　PH：藤井保
　　　　　HM：稲垣亮弐　ロケコーディネート：小林伸次　PR：水野由紀子、井上喜美子

あとがき

「売る」から、「売れる」へ——。本書を通じてぼくは、「売る」より「売れる」をめざすことがどれほど大切になってきているかを、おもに最近の事例をあげながら説明してきました。

でも、ぼくが「売れる」の重要性を強く意識したのは、けっしてこの数年のことではありません。

デザインを依頼する側はデザインがわかっておらず、依頼される側のデザイナーはビジネスのことがわかっていない——そこにある大きな溝が「売れない」ものがつくられてしまう原因になっているとは、駆け出しのころから感じていましたし、その溝に橋をかけて「売れる」ものをつくることは、ぼく自身にとっても、ずっと重要な課題のひとつでした。

本書のテーマであるブランディングに関して、はじめてその溝にうまく橋が

224

あとがき

かけられたと手応えを感じたのは、2004年に「亀や」という旅館の仕事にたずさわったときです。

山形県の湯野浜温泉にあるこの老舗旅館は、当時、高度成長の時代につくった、たくさんの客室の稼働率の維持を課題としていました。海水浴場が近いこともあって、夏を含めた繁忙期には、多数の宿泊客が訪れてにぎわうのですが、1年を通じて、その状態がつづくわけではない。「だから、広告を打ちたいんです」と、ちょうど別の案件でつきあいのあったぼくに、先方から相談をもちかけてくださったのです。

しかし、ぼくはそのとき、広告を打つことに反対しました。

たしかに、ある程度の費用をかけて広告を打てば、宿泊客の増加を見込むことができるかもしれません。でも、それはしょせん一時的なものです。

慢性的な課題を抱えていた当時の彼らにとって必要なのは、カンフル剤を投与するように「売る」ことではないはず。大切なのは、まず「訪れてみたい」と思ってもらえる存在になることであって、それにはいわば〝肉体改造〟をして、

「売れる」魅力をととのえる必要がある。そう考えたのです。

そこで提案したのが、広告にかけるのと同じ予算を使って、11階建ての旅館のワンフロアだけをスタイリッシュなデザインの内装に全面改装する、というアイデアでした。そして、彼らの同意を得たのち、専門家の力を交えつつ、空間はもちろん家具や小物も含めて、ぼくがデザインのトータルディレクションを手がけました。

結果は上々でした。デザイン性の高い独特の空間が注目されたうえに、ワンフロアのみの改装という試みが、当時としてはまだめずらしいものだったことも手伝って、さまざまなメディアにも取り上げられて話題となり、若い女性を中心に首都圏からの宿泊客が大幅に増えたのです。

「売れる」ものにするために、ぼくがデザインを武器としたトータルブランディングを実践したのは、このときが最初といってもいいと思います。

でも、10年以上も前のことですが、基本的な考え方や進め方は、いまとほぼ変わりません。クライアントとのあいだにうまく橋がかけられたのは、やはり

あとがき

パートナーとして対等な関係をつくれたからだし、そのベースのところに、クライアントのデザインへの理解があったことも、くり返し述べてきたとおりです。

ただひとつ、最後につけ加えておきたいのは、じつはこの仕事は「デザインを扱う人たちには、ある覚悟が求められている」と教えてくれているということです。

それは、なにか。「正しさをつらぬく覚悟」です。

受発注の関係に甘んじて、クライアントの要望に首を縦に振るのはかんたんです。でも、パートナーであろうとするのなら、まちがっていると思うときには、きちんとそのことを指摘しなくてはいけない。

反対の意見をいえば、相手に嫌われることもありますし、場合によっては、仕事を失う可能性もあります。それでもおそれることなく、「正しい」と思うことを口にできるか。その覚悟が、デザイナーやクリエイティブディレクターには求められているのです。

さらに、当然のことですが、その「正しい」は、ひとりよがりや、思いつきであってはいけません。

提案の内容も、賞を獲れるとか、自分の名前が売れるとか、個人的な好みとか、そういうものを一切交えずに、純粋にクライアントの願いを叶えるものでなくてはいけない。その意味でも、「正しさ」をつらぬけるか。

逆にいえば、そこまで徹底して、クライアントのためにあらゆる可能性を検証すべきなのだと、ぼくは信じます。時間と知力のかぎりをつくして、あらゆることを調べ、考え、検証して、もうこれが自分の限界だというものを提案すべきであって、パートナーという関係には、じつはそういう覚悟が問われているのです。

ぼく自身、ずっとそんな覚悟でがむしゃらにやってきましたから、クライアントにすごく喜んでもらえることも多いいっぽうで、気まずい思いをしたことも、残念な思いをしたことも多々あります。

でも、それでもやはり「正しさ」をつらぬいてきてよかったな、といまは思っ

228

あとがき

ています。

スタッフにはよく話すのですが、仕事は裏切りません。「正しいこと」をきちんとやっていると、見てくれている人はかならずいます。

そう信じ、デザインにかかわる人たちは覚悟を決めて、プライドと勇気をもって日々の仕事に取り組んでほしいと願います。そしてぼくもまたけっしてひとりよがりになることなく、依頼してくださった人の願いを叶え、喜ばせることができるような仕事を、これからも積み重ねていきたいと思っています。

＊

末筆ながら、本書の刊行にあたっては、誠文堂新光社の三嶋康次郎さんに、すばらしい機会をいただけるだけでなく、制作の面でもさまざまなご配慮をいただきました。また、慶應義塾大学には、本来は公開していない講義の書籍への収録を、特別にお許しいただきました。心から感謝申し上げます。

そして、ブックプランナー、編集者の松永光弘さん、ライターの高島知子さんには、まだ暑い9月中旬から、寒さがこたえる真冬の1月まで、キャンパスのある藤沢へと毎週足を運んでもらい、講義を聞いていただきました。なかでも松永さんには、あちらこちらへと話が飛びがちなぼくの講義を見事にわかりやすく整理して再構成いただき、また打ち合わせの際にはたくさんの発見も与えていただきました。感謝の思いを、ここではとても書きつくせません。

それから、慶應義塾大学で講義をもつきっかけを与えてくださった山中俊治さん、坂井直樹さん。おふたりのおかげで、ぼくの世界は大きくひろがりました。さらに、クライアントのみなさま。仕事の仲間たち。講義資料の作成を手伝ってくれたスタッフ。その他、出会ったすべての方々のお力を得て、本書は完成にいたりました。この場を借りて、厚くお礼申し上げます。

最後に、本書の企画や構成、細かないまわしの調整や校正にいたるまで、つねに丁寧な仕事で接してくれた妻由紀子と、その作業に追われて遊んであげる

あとがき

時間が減っても、文句ひとついわずに応援してくれ、就寝前にうれしい置き手紙をしては、ぼくを感激させてくれた息子にも、心からのお礼を伝えたいと思います。いつもありがとう。

今年の秋もまた、「ブランディングデザイン」の講義を担当します。自分がもっているものを全力で伝えながら、「半学半教」の精神で、半年間を楽しみたいと思います。

2016年4月　水野学

水野 学（みずの まなぶ）
good design company 代表。クリエイティブディレクター、クリエイティブコンサルタント。2012-2016年度 慶應義塾大学環境情報学部特別招聘准教授を務める。ゼロからのブランドづくりをはじめ、ロゴ制作、商品企画、パッケージデザイン、インテリアデザイン、コンサルティングまでをトータルに手がける。おもな仕事には、NTTドコモ「iD」、農林水産省CI、熊本県「くまモン」、東京ミッドタウン、中川政七商店、TENERITA、久原本家 茅乃舎、宇多田ヒカル「SINGLE COLLECTION VOL.2」、首都高速道路「東京スマートドライバー」、ブリヂストン「HYDEE.B」「HYDEE.Ⅱ」、台湾セブンイレブン「7-SELECT」、ユニクロ「UT」、多摩美術大学、東京都現代美術館サイン計画、国立新美術館「ゴッホ展」、森美術館「ル・コルビュジエ展」などがあり、みずからも「THE」というブランドを企画運営している。Clio銅賞、One Show金賞、D&AD銀賞ほか受賞多数。著書に『センスは知識からはじまる』『アイデアの接着剤』（朝日新聞出版）、『SCHOOL OF DESIGN』『グッドデザインカンパニーの仕事』（誠文堂新光社）など。

企画・編集	松永 光弘
装丁・本文レイアウト	good design company
写真	高永 三津子 / good design company
編集協力	高島 知子

「売る」から、「売れる」へ。
水野 学のブランディングデザイン講義　　NDC727

2016年5月6日　発　行
2021年4月5日　第9刷

著　者	水野 学
発行者	小川 雄一
発行所	株式会社　誠文堂新光社
	〒113-0033　東京都文京区本郷3-3-11
	（編集）電話 03-5800-5776
	（販売）電話 03-5800-5780
	http://www.seibundo-shinkosha.net/
印刷・製本	図書印刷 株式会社

©2016, Manabu Mizuno.
Printed in Japan　検印省略
本書掲載記事の無断転用を禁じます。
落丁、乱丁本はお取り替えいたします。

本書のコピー、スキャン、デジタル化等の無断複製は、著作権法上での例外を除き、禁じられています。本書を代行業者等の第三者に依頼してスキャンやデジタル化することは、たとえ個人や家庭内での利用であっても著作権法上認められません。

[JCOPY] <（一社）出版者著作権管理機構　委託出版物>
本書を無断で複製複写（コピー）することは、著作権法上での例外を除き、禁じられています。本書をコピーされる場合は、そのつど事前に、（一社）出版者著作権管理機構（電話 03-5244-5088／FAX 03-5244-5089／e-mail:info@jcopy.or.jp）の許諾を得てください。

ISBN978-4-416-11515-2